Beautiful Experience

壺之意志

從器物找生活，
體驗壺帶入生活的儀式感

山水·線

HEINRICH WANG

王俠軍

山是茶的故鄉，水是茶的知己。

壺，線般串起它們人間回甘的敬意。

目　錄

推薦序

最浪漫的意志

藝術評論家、策展人　謝佩霓

讀罷白瓷大師王俠軍這本新書的初稿，不由得令筆者想起《建築十書》。

猶記得廿五年前，有幸在比利時皇家美術館一項名為「偉大的工作室——五至十八世紀歐洲藝術之路」(Le Grand Atelier-Chemins de l'art en Europe) 的特展當中，第一次親眼看到了古羅馬建築師維特魯威斯 (Marco Vitruvius) 獻給羅馬帝國開國元勳奧古斯都大帝 (Caesar Augustus) 的曠世鉅作《建築十書》

（*De architectura, ca. 30-15 B.C.*）。

即使只是後世抄本的一本善本書，當時的感動無以復加，畢竟這本經典被譽為史上第一部建築專書，影響後世絕深，影響力迄今不墜。前無古人而來者難以超越，維氏當初僅以十個章節，濃縮在寥寥數十頁的書寫毫無贅字，便將西洋建築的技術、工藝、藝術這些核心價值，言簡意賅地完整昭示。

由於維特魯威斯成書，乃是在羅馬人發明十字拱、穹頂、混凝土等獨步天下的設計與工法創新出現之前，因此《建築十書》雖然也觸及了技術層面，卻並未僅止執著於編寫一部建築集成。維氏採取十分純粹的態度，剴切地深入探討了建築的本質、相對應的哲學與關鍵美學。

9

無獨有偶，王俠軍的《壺之意志》，對照之下也具有異曲同工之妙。

想當年王俠軍明明突破萬難，終於已經以琉璃創作成功轉型，功成名就的他，竟然毅然走下玻璃工藝高峰，再度大轉彎，潛心走上白瓷之路刻苦修行。

數十年過去，期間他克服諸多技術困難，另闢蹊徑突破種種歷史限制，抵達了白瓷製作的新里程碑。

因此，原本以為《壺之意志》一書的內容，旨在階段性小結王俠軍卓然特出的白瓷成就。不想完全出乎意料，無意炫技的他，在一氣呵成的行文間，流露著更多的是對職人魂的關切與講究，對工藝發展的反省與反思，以及對作品藝術性和精神性的扣問與探究。

《建築十書》的第三章裡直陳，「實、用、美」（firmitas, utilitas, venustas）理當是建築的「三達德」。而這三點，不僅對應了真善美的人倫德行，也象徵了聖三位一體（trinity）在人間的落實。當人造物要能同步彰顯人性和神性，必得同時達到這三大要素。此等永恆的追求，在王俠軍以藝求道的路上，始終昭然若揭。

舉例來說，王俠軍認為，所謂的儀式，就是採取慎重其事的態度，彰顯品味與態度。於是在創作中，他以把感性注入設計，將世俗器物之用，順利轉化為充滿了美感和儀式感。

全書通篇乍看之下，看似專注考究和談論壺的製作，實則是王俠軍以本書徹底表白了心路歷程，以直言無隱深情告白。彷彿將自己當作一把壺一般交付

出來給他者，期盼有緣的受眾能明白他的心意。

於是乎，只要好好閱讀這書，便能在細細品味中深深體會，何以有專家會盛讚王俠軍作瓷之講究之堅持，「比舊朝的官窯還官窯」。據悉他聞此言欣然笑納，並回應若真是如此，那麼原因無他，全拜他自己「比藝術家還藝術家的執著」之賜。

私以為，此等執著，便是所謂的浪漫。做一把壺，回應著生活與生命，從起心動念到完全託付，其間貫徹的一切，何嘗不正是這樣的堅定意志？

子曰：「君子有三變：望之儼然，即之也溫，聽其言也厲。」君子不器，亦不為器使，綜觀王俠軍其人、其作、其文，微妙地其實都有這樣一致的三態

變化。能否有所共感，得其箇中醍醐真味，端看執壺之人如何用心相與互動了吧。

自序

品飲的時空界面

做瓷器，「壺」是無法繞過的課題，但是意義不大，畢竟市面上已有成萬上億式樣類同的壺，絕不少一把，因此拐彎抹角，大費周章，只為一個別開生面、時下應有的姿態，只為瓷器該有和時空對話的自覺界面。

除了在美學上，將知性的堅毅氣象融入一向只是委婉感性的瓷器風采之外，生活議題的觀照，也是我創作瓷器的重要面向。

壺的創作一直沒停過，而架勢總徘徊在古典文雅風情的中式茶藝，就自然成為焦點，其道具和儀軌有許多豐厚元素，但只見論述的內化，卻少了外觀的演化，值得再提煉。

「慎重其事」讓心境有種莊嚴儀式感，這本來就是創作的重要態度，自然「小題大作」地寫了這本書，來談尋找一把壺革新的各種條件的思路。

開始從「心隨境轉」的心理變化說起，引述託物言志的行為現象，揭示物件與人互為表裏的品味關係，再談人在物品的選擇中體驗學習，而得以自我見解的完成，選擇的需求也帶動創新的動能、生活豐富細節的探究，務必不要被小確幸所耽擱。

於是由承襲三、四百年時下風行茶藝的美學反思，而有了器物的樣貌該反應時空變遷的議案，這直指茶道美學停滯乃因瓷器工藝難以突破，以致壺的大同小異所導致選擇缺乏的結果，得排除技藝瓶頸，桌上風景和茶韻才得以進化。

循即從京都和東京的意象比較，一如古典詩與現代詩，其中不同的興味皆令人神望，一是古意深刻、文理雋永的典雅，一是創新有秩、求新求變的能量。遂向中、日茶道這已然是典範的風情中取經，折衷雙方意境特色，理出居中區塊「敬」之界的發展餘地，又連上當年戈壁壯遊時，遙念島上濕潤親切的山水符碼，一連串的點滴搜索……聯結其中行為、情感、文化和美感等線索，而完整收集了時下都會「壺」量身訂製該有的諸多條件，並逐一鍛鍊為壺的意志。

意志是期許，它帶著勢能向目標移動，在此條件化為具體形式的意志，將由壺線條、造型和構成，潛移默化地牽引使用者心緒的狀態，心隨境轉，來形塑品茗新的美學境界。

這次的書寫說是一把壺的設想，倒不如說是對選擇的描述，每條創作入徑選擇方向和品味，其中品質和意義，都依經典時代演化的基準，逐步彙整為訂製精妙的條件，它涵構了時空、人文和情趣的元素考量。

柏格森（Henri Bergson, 1859-1941）認為存在既不是精神，也不是物質的實體，存在只是流動和變化。

而變化的動力本質我認為是不斷「選擇」的需求所致，這渴望知性感性滿

足的意志不停用力驅使文明前進，它帶動創意也帶動社會無形有形的流動，藉此鼓勵提供選擇的創作者多努力，為存在盡份心力。

創作好似瞬間迸發，實則是在重重疊疊的積累中進行曲曲折折的深掘。其實取材的源頭全在生活中，不怕枯竭，選擇的角度和延伸的對接，可讓平淡的歷練有了質感和光彩，確實，凡走過必留下痕跡。本書純然從創作的角度，拋磚引玉，表述「壺之意志」所投放和拿捏的思緒，並以「山水‧線」茶具組為演繹量身訂製的結果。好好想、努力做，一直是創作者周而復始的作業，希望書裡能找到一些如何提供人們好選擇的線索。

「山水‧線」其「敬」的定位，在於茶藝美學上的突破想望，從硬體壺的姿態入手，它一方面要扛起與桌外環境空間適當對話的任務，一方面於席上以

意象的穩健帶出品茗恭敬的心緒，讓茶藝以時代風情展演當下的回甘。

從一把壺，帶出都會的自覺，務必斟酌出「我在」的意識和「我有」的品味，為新儀軌軟體接續的展演鋪路。

從經典出發，背著時空，一起探尋今日的時尚。

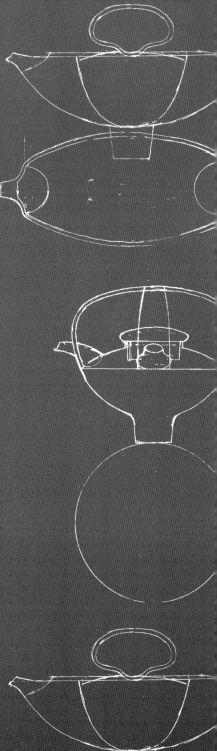

第一章

心隨境轉

器物是個性品味的延伸，也是表述實存的自覺符號，生命變化無法自主掌

控，但生活器物和情節得得量身訂做。

內在品德和觀念的養成，外在風格和品味的形塑，多是在不斷的體驗判斷

學習中，經篩選汰換所積累而成形，並在表裡互為因果的循環運作下，生活的

意志和舉止逐步精練自得、圓滿大度，也因此番道行和視野的優化帶動了文明

進步的動能，文質同步才得以彬彬，而一切都得藉器物表述彰顯。

常言近墨者黑，近朱者赤，正說明環境對人的影響，孟母三遷擔心是外界

惡質環境帶來對小孟子不良的影響，這是心隨境轉的現象。外物意象帶來生理

的感知，啟動心情反應的變化，也是十八世紀英國經驗論哲學家大衛‧休謨

（David Hume, 1711-1776）所指品味和美學源起的觀點。境，泛指身心以外的

事物，包括自然環境生活空間及其中的物件，而這也是設計師或創作者挑戰的場域和創新的課題，如何讓此「境」內之物是優質、良善的，並進一步滿足行家們身心老練的好口味？

行家們長期所孕育的品味心智已然訓練出自覺又自主的選擇能力，對事物總能頭頭是道品頭論足，為這難以滿足挑剔又深沉的個別需求解套，而有了近四十年再度盛行所謂「量身訂做」的精準服務。最終，此「心」心滿意足而篤定，轉身取得「相由心生」，身心內外完美映照的好修為。

打造象與境與時俱進的形和意是創作者一道做不完的作業，他們將具象「象與境」藉創意不斷改造，引導「心」的安適情懷，人們更藉選擇量身訂做的滿足而進化。

有許多企業特別要求我量身訂製委託設計的工作，無論是獎座、禮贈、商品⋯⋯，提出方案的創意理念和設計手法，得涵蓋客戶的企業形象，顯示這是它家專屬的，同時得反映應用場合的精神。如獎座和禮贈即大不同，前者做為表揚，要帶著肯定鼓舞的正能量和展示風采的架勢，後者聯誼，則需蘊含吉祥祝福的寓意，要有珍藏的細膩質感和價值。無形創意訴求的言之成「理」，抽象的核心精神要落實在作品形式的對應上，而作品的美感「氣」質在滿足眼光苛刻的標準之餘，更要碰撞連結出人文的寓意情懷，有機的弦外新意讓作品情「趣」盎然，心緒因之得以昇華安住。

「畫有三到：理也，氣也，趣也。非是三者，不能入精妙神逸之品，故必於平中求奇，純綿裹鐵，虛實相生。」為清代盛大士原用於畫作的評論原則，我一直認為這古典的「三到」也是創作的構成原理。

理，理念也。所為何來，必須自知自明，這是起心動念的起點，它充實內涵，定調破題入徑。

氣，氣質也。順「理」從內把握走出動能，裡應外合，帶著善意美韻，為理真情具體的化身代言。

趣，情趣也。氣，有形的意象，務必能激起絕妙心境的昇華，有形無形映照的殊勝共振。

所謂精妙逸品的「三到」要相互觀照，讓心隨之轉而滿意。愈選愈精，不僅精妙更要精進，畢竟品味也要進化，於是對某些人而言，因為眼界口味的升級，市面提供的選擇愈挑就愈少了。

創作者總希望藉由提供的新穎「選擇」的作品能完成進化的任務，創意必須精益求精不能原地踏步。總試著依最大公約數的準則，以量身訂做的精神，找到由意到象優化的新方案，為「心隨境轉」的現象，建立精神物質因果良善美好連結的情趣。

與過去農業時代單純的社會條件所形成的共性相比，現代富裕繁華的都會生活，在細膩的分工下，帶來是多元的個性發展，為安身立命或別人的期望，我們選擇行業工作，而不得不吸收各種職業內需要的技術、資訊和主張，進而被高度要求效率和目標達成，各種 KPI（關鍵績效指標）檢驗環視著個人專業的產出。

資訊的發達，人們也多了各式的體驗和跨界的互動機會，以開闊視野、活

潑情趣和拓寬胸襟，在面對狹窄的本業困境，希望有多元面向的見聞，啟動突破瓶頸的思路，舉一反三、靈活巧變，增加了面對僵局時，能夠化險為夷的處理方案。

隔行如隔山，專業訓練必然帶來價值的偏執，於是發展出個人不同生活上的敏感基因和社交上的應對策略，長期之下養成了各種各自反應的行為慣性或盲點，也就是我們說的職業病。外界的互動似乎帶來判斷上的客觀性，其實多半難免原型畢露，畢竟本性難移，這些固定處事的準則和反應，無所謂好壞。

總體而言，內在的就是我們所謂的性格或口味，外在的是風格或品味，當然，經過許多好的新體驗之後，雖習性已根深蒂固了，它們也會見獵心喜進行演化。

這長年個性、環境和學習所形成的品味，積習成性，自成獨有的生活風

景。向內映照個人的品德修為，向外為待人處事的基調，兩者主導他為自己品味量身訂製主觀的選擇標準，它會與時俱進，眼界視野跟著時代擴展。「選擇」的動作若無法跟上，久了也會使得情趣僵化、口味單調，不自覺的被慣性綑綁，難能脫胎換骨、有所進步，必須時時由外部找到新的啟發，與時代同步，這不僅是創作者，也是每個人應有的態度。

葛拉威爾（Gladwell）的《決斷 2 秒間》（Blink）一書曾提及一個直覺能力的實驗，即使單從生活空間和使用物品的意象，即能八九不離十的描述這個人的特質，幾乎和他多年好友的形容一致，驗證了見物見志的說法。

我「選」故我在，選擇的意識像呼吸般，感覺時空之下人的存在，而有見物現志，所形塑的個人生活景象。人就在不停地選擇中，貫徹意志實現自主，

並隨時空變化，進行品味的演化。

相較創作者，人們的選擇是以逆向的路徑形式，倒過來從現有的物件上，尋求情感和意志的共鳴，個人所有的宇宙觀、價值觀、美學觀……，皆同時參與選擇的決斷。

量身訂做是按照條件的創造，它在特定意志和要求之下進行開發，創作者依無形的條件要求，在自己的經驗和專業中，尋求恰當對應的意象，無中生有，予以落實、具體滿足。

經過歲月和體驗的磨練，在滿意與不滿意、肯定與否定的選擇結果間，人開始精確地以知性的客觀認知和感性的主觀演繹，自覺地以物質表達生活的主

張和生命的自主，而有「見物現志」的品味線索。

從北投往東區進城，公司同仁喜歡由大業路上洲美快速道路，一路高速奔馳，下延平北路六段，左轉接堤邊小路通河街蜿蜒前進，再右轉小巷進重慶北路四段，往北上高速公路再接建國北路高架。我則偏愛走大業路接承德路，長驅直入，到劍潭轉中山北路上新生高架橋，再轉建國北路。同仁和計程車司機們帶著獨家專業的自喜，覺得他們選的路徑，車輛少、紅綠燈少，比較快，而我喜歡走大路，簡單明瞭，一方面路程近，一方面也少拐彎抹角和小道上空間的急迫感。

同樣到大直，家人喜歡羊腸小徑，走福國路接雙溪街，穿入至善路轉自強隧道，他們感覺親切快速，我則覺得承德路直開到圓山左轉北安路，康莊大

道，從容不迫，一路是都會明朗雍容的秩序和安心。

我們能就個人不同的情緒感受和價值判斷做出選擇，也因為有不同可「選擇」的對象，而展現出我們多樣的個別性，這些選擇不僅滿足人們多元的性格取向，也要滿足我們品味判準，能夠不斷的成長變化。

食衣住行育樂都能找到我們各式各樣的選擇，這些不期而遇的口味的屬意，也算是有人暗中的、遙遠的、間接的為我們先量身訂做。

外之物，市面上提供我們各式各樣的選擇，這些不期而遇的口味的屬意，也算是有人暗中的、遙遠的、間接的為我們先量身訂做。

跟著流行還是追隨品牌、聽從廣告還是隨喜隨緣，忠於原則還是偏愛獵奇等，無論是從善如流人云亦云，還是獨立特行自我中心，選擇的品質必然有其

摸索過程，從無意識盲從，經感性投放到知性辨別，最後到風格的兼顧。「我選故我在」是因感性、知性的合作，練就知其所以然的功力，有了當下的那份確信的自覺和清楚的論述，而非隨波逐流放棄判決。

人在不停的選擇中學習，隨年齡和經驗、從陌生到熟悉、從隨性到理性、從直覺到挑剔、從猶豫到果斷……在老死不相往來、天差地別的偏見，和相見恨晚、一見如故的認同間，練就了自己眼光和品味，創作的取向與規格也是如此一步步形成、提升。

創作能力經磨練和體會而逐漸開竅成熟，命題的想像和創意的眼界，彼此從異質的起點上路發揮，旋即以理性與直覺，進行熟練的挑剔和決斷，驅使兩者漸漸殊途同歸，自然相遇，在諸多方案中，下手掌握那唯一恰當的交集。

一如「晴空萬里」，想藉佛像表達修行「放空」、「不執著」的無上境界，由佛的著相來啟動無相的佛教寓意。如何藉依然莊嚴、慈悲歡喜的佛像意象，和不太造次或不敬的構成之下達成這樣的境界？竟然在泡溫泉時找到方案，展現懂得放空後，眼前即是晴空萬里一片，從此離苦得樂、海闊天空，不再糾結於困厄煩惱。

在四十二度泉水的浸泡下，五分鐘後體溫上升開始冒汗。熱、汗、水氣與失重，讓人蒼茫渾然，從內發汗的力道，頂掉同時切割了外界糾葛的壓力，來時原有各種工作俗事的罣礙逼迫，一刀兩斷即刻遁行絕緣，腦袋靜止空無，當下直覺將此時無念頭與「空」連結。將無所束縛，無煩惱、歡喜的心境狀態，與此刻鬆散、輕盈、懸浮的生理舒爽架接。

33

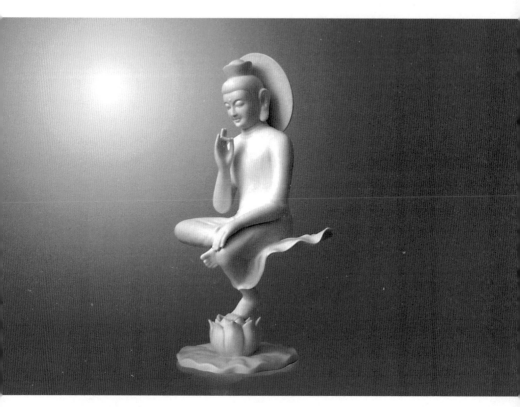

▲〈晴空萬里〉

於是將原半跏趺坐的佛像去掉須彌座，直觀靈動感知和專業理性設計交集在單腿腳掌著落的蓮花上，輕輕撐起端莊的身體，飛揚飄起的袈裟，懂放下，果然無事一身輕。

身體暢然的感性信號，緣起性「空」的知性理解，交會在蓮花莊嚴的單點上，以優雅的張力凝聚殊勝的寓意。

佛像創作不必然總是令人敬畏的傳統神格化，祂以藝術化身，將修行精神和境界具象化，作品意象親切地有如師父，也如莊嚴佛法在身旁，時時的開示提醒，如何以「果」的遼闊瀟灑，來面對「因」的無常煩惱不安，一步之遙，僅掌握不執著、不鑽牛角尖的了悟而已。

這也是所謂「佛法生活化、生活佛法化」的實踐，即在生活經驗裡提取選擇寓意的具體元素，對接修行的至高目標，輕的意象、飄的姿態，映照空的莊嚴，無的歡喜，以極簡的形式，描述迎接無拘無束遼闊的殊勝，創作也是個不斷選擇的過程。

「選擇是生命的喜悅。」──西蒙‧波娃

專業要有自發的創新習慣，這是專業的尊嚴，以此姿態不斷向昨天告別，走往明天的選擇探索，至終目的，就是提供他人不同有形無形「產品」好的選擇，不必面對面受委託，不同的職人都該自我專業「量身」，以行業不同的面向成就「訂製」的需求，自動提供一些本業意志上、專業上精妙的選擇。

「選擇」是自我完成的過程，經過鍛鍊，釐清自己的標準和喜好，它是品味展現和價值宣示的必經手段，因為有選擇的需要，所以它也是「新品」供需和創新的動力，「選擇」讓創作者和使用者互相成為因果的連動。

近年茶道蔚為風潮，考究的儀軌和道具，成為休憩養性、情誼交流、人文品味和美感風格的一種時尚載體，也因人而異，各自驗證了「見物見志」的說法，即在形式、器物和茶葉的選擇和茶事構成上，自然而然露出了個人的口味、志趣、道行和眼界的高低。

就品茗而言，設計師循創意理念和造型意象提供各式器物、焙茶師製茶，不同人馬，為眾人喝茶意趣的最大公約數開拓「量身定制」的豐富選擇，最終茶人就個人修為，從空間氛圍、座席風格、光影情調，到桌上能演繹回甘品味

和雍雅儀規的茶和道具的形式內容，都是一連串的選擇。

蘿拉‧卡斯廷森（Laura Carstensen）的社會情緒選擇理論（Socioemotional Selectivity Theory）所指出，選擇是實現知識獲得（Acquisition of Knowledge）和情緒調節（Regulation of Emotion）的滿足過程，而人逐步實現自我成熟的社會目標。

柏格森（Henri Bergson, 1859-1941）是位生命哲學的代表學者，他認為存在既不是精神，也不是物質的實體，存在只是流動和變化。

而變化的動力本質，我認為是不斷「選擇」的需求，這渴望知性、感性滿足的意志，不停用力驅使文明前進，在有啟發和更愉悅的創意變化之下，帶動

社會無形、有形的流動和變化，正是我「選」故我（存）在。

重要是終於有了判斷基準，在肯定、否定兩者折衝的鍛鍊間，了解、定調自己的歡喜頻率，逐步完成了自我品味。而不同專業的職人多半看著人們的臉色、世界的光景、當下的潮流、自己的感受，解讀各式好惡和不足，以尋找自己創作因緣的落腳平台，並按自己的口味規劃，選擇各種不同的「新品」需求，終究，或可完成人們確幸、合意的選擇。

而人隨時空變化的歷練，也影響了選擇的準則，品茗的時空已然鉅變，也應自覺該有其附和現在喝茶適切的載體變化，以呼應眼前變調快速的生活節奏、日新月異的多元創新形式和異質場域的光影變換等，這些都會風情所形成的新情境，盛行數百年的茶具或其意境該有所對應。是該為另一番順暢和諧、

回甘的新體驗尋找機會，從有形的茶具傳統、陳設韻味到無形儀規的精神文本進行梳理、拆解，尋找具時代意志的整體方案，相信不僅茶事色香味能有更深更廣的韻味，也會影響品茗精神探究的新思路。

更何況我們有許多著名的好茶，諸如文山包種、木柵鐵觀音、高山烏龍、東方美人……，或許更該為它們量身訂做專屬沖泡的好壺，一如洋酒所對應出的各式酒杯，作為對其江湖聲望的優質特色，展現起碼尊寵的表態，以為發揚光大更上層樓地展演它們特有韻美的舞台，同時也展現人們對生活細節偏執的計較。

藉此茶事訂製的思路過程，於精細地演繹所謂的生活主張、品飲文化、茶藝美學等議題，逐步收集創意理念的必要條件，以為設計演繹的充分條件。

這念頭起於多年前擔任茶藝競賽評審的因緣，當天參賽者各個有備而來，除茶席道具一應俱全外，背景屏風、古典桌椅、案上擺設、書法文意……都細心打理，準備搬上舞台大顯身手，那份全力以赴勢在必得的決心令人動容。但美中不足的是陳設風景，彼此類同，都以古典精美的佈置呈現，道具肌理自然質樸，作工精緻考究。在一片精美雅緻的風情中，不分男女選手，多著鬆軟簡淨改良的中式服飾登場，好像都是清末民初走出來的人物……。從上午到下午的表演，除了茶湯，也在佈置和行儀上一較高下。而對台上茶席意象口味的狹隘印象深刻，無可厚非，確實沒有太多選擇。

就上述參賽者所展演的「作品」選擇，明顯的不合我這評審委員的期待，而對其中的諸多一致性有了懸念。如今在服裝和茶席材質有所改進，但因為市面沒有太多品茗道具的新選擇，根本無從發揮新的想像，大家循著三、四百年

以來的文本，自然美感調性趨於一統。

今夕是何夕的職人驚覺

與時俱進，這是職人的宿命職責，視線要不時從勞作的雙手移開，抬頭環視今夕是何夕，必須知有漢，還有魏、晉，不能沉迷而不自覺地被困在桃花源內的舒適圈，這不僅是工作態度，更是生活的警覺。我們發現周遭改變不只是都市外觀的硬度、高度、精度、速度和密度，人們意識和體驗的改變更巨大，從交通工具到網際網路，從社會環境到政治經濟……。速度、距離的觀感，已跳脫物理連續的線性範疇，進入直觀的反射維度，它不再以肌膚肢體的感觸丈量。

而資訊和訊息量無孔不入的壓力，加之各式異質片段凌亂的意象侵入，急促的讓人不得安寧，以致在彼此拋出各式熱情表情包的關懷時，卻如同機械式轉發出的分享一樣，沒有悸動，只是維護關係不斷線的必要應付。和純真的三、四十年前，串門子面對面、毫無主題寒暄的熱絡溫度就是不一樣，太多昨是今非或昨非今是的變異體驗，需要接招應對，提出一種新的價值。

如今裡外的意象和意識都改觀了，也無關對錯，畢竟要和時代齊步走，如何藉著對三、四百年前所積累的茶道美好文本和氣質，反應現在這不同體驗變化後於品茗該有的體現，必須打開另一扇門，進入搜尋開創鋪設更好的今天。

好像一千八百年來，形制、造形沒太大變化的瓷器器皿一樣，只有表面肌

理的變化，從未有骨子裡結構形式根本的改進，不是不能，只是祖輩留下來瓷器端莊優雅的美麗傳承，博大精深，確幸圓滿，令人沉迷耽溺，而不停留戀忘返於優雅的懷古情節，不知不覺延誤了我們千百年瓷器形制該有與時俱進的變革行動和美的覺知。

就創作而言，「耽溺」的近義詞就是「怠惰」。變革是費勁的，瓷坯高溫瓷土燒結瓷化，緻密化過程產生15％以上的收縮，極易龜裂，此時因玻璃化也發生軟化的現象，造型必然坍塌變形。因此，限制了瓷器造型的豐富性，長年累月一成不變，束縛在筒狀圓融、優雅的單調中，瓷器耽擱自己，無法提供大量的選擇，也就耽擱與它關係密切的品茗風情。所幸十八年艱辛的研發，我們總算讓瓷器與時俱進展現該有的時代容顏與自信。

因此與之相匹配的茶具應有所進化，無論為茶、為人、為儀規都得設法量身訂製，以行動實踐滿足隱身於後那物競天擇，人本能「講究」的意識，也為生活主張提供更多「主動」的選擇和表達的機會，畢竟眼前這延續四百餘年所累積的雅緻是無上的資產，是提供我們思路進化的原點，才能做出茶事美學和生活情趣更豐富的時代演繹。

想起十九世紀末威廉‧莫里斯（William Morris）所掀起的工藝革命，他面對工業革命以來，大量千遍一律機械生產產品的不耐，認為不同的個人應有不同的選擇，更別說質感的粗糙和造形的貧乏，他所重視的個性化，全被埋沒在單調快速輪軸轉聲中，透過機器齒輪全碾成標準化而無法實現。於是鼓吹重返手工少量的製作，美術工藝運動（Craft Movement）其實也是種量身訂製的概念。

因而帶出新藝術「Art Nouveau」（新藝術）運動的誕生。無論是「Art Nouveau」還是後來的「Art Deco」（裝飾藝術），當所有材料從建築、室內、家具到生活用品，都隨這些美學浪潮擺動起舞時，唯獨瓷器寸步不移，依舊守著它古典優雅的華麗風範。

的確，茶道具沒能隨外界時代環境的語氣變換，品茗氣氛總有古韻今調的雜訊，而有桌內與桌外語彙不協調的扦格。如今燒製工藝突破了，探討和改變就有機會了。

面對選擇，威廉‧莫里斯是自覺而奮進的，認為這個現象不可長此以往，必須改善。而我們心境不同，在茶藝經典雅的映照下只有沉醉沒有不安，何況市面上的茶具雖然大同小異，各個優質精美，因此我們不會有威廉‧莫里斯

的焦慮，但久了這些經典也讓口味趨向一致，終究要流動改變的，畢竟，歷史經典是拿來傳唱、追念的，代代有要交付的功課。

「沒有一本書像旅遊書那樣容易過時。」——奧爾嘉・朵卡萩《雲遊者》

創作人不同與專業茶人整體考量的思維和心境，茶人即要顧及茶文化傳承脈絡的準則，將歷史的因和眼前的果，緊密地扣著其所以然的故事情節，尊師承、重道統，有所本才安穩。從聞香開始，他說明茶葉香氣感知的層次區別，同時如何由水質溫度沖泡方式掌握茶湯的韻味，順著優雅精緻的儀規前行，平和地敘述收成與節氣、地區等自然因素的關聯，此時茶香和語調散發著人文的情愫。又從茶葉的海拔、緯度、野放品種到茶青烘焙的有機絕活，更強調其中製茶師獨門烘焙情懷的執著，也分享某些稀缺老茶價格和口感的江湖傳奇，而

茶器道具搭配之講究更不在話下，各路名家多年上手的傑作展開茶席一桌的雍

雅，一切就在端莊愉悅的話語，讓茶會品出頭頭是「道」的深度質感，於是茶

香縷縷，茶湯更趁熱不絕奉上。

對時空變遷的敏感，讓創作者更關注於當下城市美學體驗、時尚品味意

象、生活信念態度、流行語言腳步和文化元素創新等的轉型和聯結，硬體建設

亦是文化特質的發酵和演繹載體，藉製作茶器的進化，遙想茶道上的新情趣，

確實值得想望，相信屆時人們將以不同的態度去面對新的器物體驗，再衍生層

出不窮的品茗韻味。

如此起心動念，經解析、歸納、辯證，希望更上層樓為茶器的訂製尋找得

以兼顧內外文化情緒軟體和時空文明硬體的交融方案。

時下優質文雅、親切溫馨的品茗形式和氛圍，帶有懷古思情、歷史莊嚴的質感和文人儒雅、溫良潔靜的謙和，形成文化展演、儀式規矩、工藝美術等具民族特色的符碼，數百年來，千錘百鍊，別具一格，上演一次又一次流暢的茶事風雅。即便現代生活的事務紛擾、商業競爭的迅猛衝撞和不時躍入的雜亂簡訊所引來失序的焦躁，它還是能為人們提供一方雍澄沉靜、修身養性的區塊。

文雅的完備道具，考究的鋪陳層次，總引人嚮往留戀，加之一口生津茶湯，心神悠揚，從感覺茶席情境的素雅，到領受意境的簡淨，這幽靜的體驗，也洗滌了塵俗的雜亂，百年經典依然完勝。

由於殊勝確幸而形成不自覺慣性的耽溺，加上沒有太多茶器品種的選擇空間，導致現今茶道美感創新的停滯，倒是製茶工藝的不斷演化帶來了嗅覺、味覺愉悅的新體驗，但視覺、觸覺甚至意識都被埋沒在長年一成不變的道具和佈

49

局中，著述愈來愈多，而內容形式、儀軌意象卻大同小異，美中不足。

在品味古典選擇性少和情懷素雅拘謹下，雖然「見物見志」所衍生的個人美感、情趣依舊出色，但有所侷限，於是陷於無形的內化價值上下功夫，而忽略外形異質的變化意義，而呈現文勝於質的失衡，那麼品茗的意象該如何進化？這已為經典的明末時尚，是否該有其今日接班的新模樣？是否也更能藉茶事的新氛圍也來昇化今天的回甘？完勝？其實還有許多未開發的想像。

該嘗試以現在自信的鑑賞眼光重建新的情趣，而不必總依託古人的論述或判別標準打轉，來為今日的儒雅雍容或俐落酷炫做詮釋或背書，那麼就該嘗試從「心」開始理出一條新眼界，為時代的回甘找新的藉口。

這心是感性的，跳開官能，視線不再在原有桌上道具，如壺身、壺嘴、把手等具體元素打轉逗留，要走出一條判準異樣的破解路線，在知識獲得和情緒滿足，掌握普世「選擇」口味的最大公約數，為品茗的「量身訂製」找到新的條件。

「不能用提出問題的腦袋解決這個問題。」──愛因斯坦

意思是以原有思維方式的格局視野，無法突破眼前的困境，正如孔子所謂的「君子不器」，學道不能為自己的舊框框所限。想當初要進入玻璃創作的生涯時，眼看我由白領轉入藍領，的確跌破了許多朋友的眼鏡，面對產業式微跌入谷底的困境，他們擔心著急。一個當時在台灣無法生存的傳統產業，怎麼還有人如此慎重其事，放洋出國學習。當時從文化和藝術創作的角度入手，確實

改變原來單純加工出口的生態，不厭其煩的脫蠟鑄造法，為玻璃帶來新的氣象，從九〇年代末，展現台灣耀眼一時蓬勃的玻璃生機，可說是一個門外漢不明究理的新腦袋引入的結果，無視生態險境的意外利多。

相同的，一個被低溫陶土製品誤導，不知道高溫全瓷化，瓷土會產生巨大的收縮和軟化現象。一個完全沒有投入的對價概念，沒有半點陶瓷經驗的腦袋，也改變了陶瓷千年不變的神情。而對茶藝似懂非懂的腦袋，或許能就局外人，無包袱、無邊際的想像，找出打破目前視覺僵局和品味固化的方案。

沒有師門的規矩、前輩的叮嚀、同儕的側目，脫韁的外行腦袋，甚至捨棄聚焦物件、桌面構思的焦慮，順著感覺飛奔馳騁，相信可以打開品茗新境的大門。

這是瓷器也是其他傳統工藝和文化普遍的現象，由於曾經有過輝煌的盛世，紮實工藝的傳承模式以及只要用心即能打造美麗的技藝套路，匠心自然耽溺於有把握的優雅和行貨所帶來立即的成就感，不覺忽視美感疲乏和工藝僵化的危險。

畢竟過程繁重辛勞，多數的工藝勞作會考慮同等價值的回報，不情願投入沒把握的付出，美感的創新要思維的改造工程，技術的研發是不捨晝夜的試錯，前者講究深度，後者要求精度，兩者都是不知所終的去路，費料、費心、費力、費時，更遑論那份不假思索與材料互動，自然反射於身心，迷人勞作時熟悉的幸福，令匠心沉醉而忘了時空。令人想起法國思想家尚‧布希亞（Jean Baudrillard）的話語：「對藝術而言，沒有什麼比裝出如此一副不由自主的模樣更加的傲慢了。」驚人的警語，的確，不能自滿於熟練的美麗，創新正是一

直在學的謙遜。

此處特別聚焦工藝，一方面好的茶具多由手藝人製作，另一方面，無論來自何處的創意，都要面臨工藝製作上陌生的挑戰。

如前所述，根本的從骨子裡要完全瓷器的革命，必須能跨過瓷土的物理宿命。我們是幸運的，改變的研發過程雖然辛苦狼狽，但從東漢末年瓷器逐漸發展成熟以來，一千八百年的工藝障礙，算是越過了。

有時創新是條縹緲蒼茫、毫無現實感的道路。守著傳統脈絡順著師承口味，安穩現成保險，好的說法是專注、熟能生巧，爐火純青也是美的，卻忽視了外界時空的變化，時間是意識精進的生命價值，空間是美好變幻的歡喜體

驗，而創新是匠心尊嚴的宿命。對此不能視若無睹，身心要有反應，否則束縛窄化了自己的美感胃口和大眾的鑑賞能耐，創作者放棄創新的主導機會，而竟致美麗陷入疲勞僵局，於產業則由主動轉被動，盛況拱手讓出，經典是現成的確幸，卻拉著前進的動力，直接影響進化和選擇，而與時俱進訂製的尊寵氣氛也就蕩然不存。

換換腦袋，創新是激情的冒險，帶動生活嘗鮮的興奮，每次新的碰撞，都是發現好品味的起點，更甚於那勞作反射性的幸福，這是創作者的信仰，獨享以歡喜迎新、為宇宙包裹遺世超然的自我。

這行之多年以茶具和儀軌為中心的茶席風挌，有份風雅質感和品味正確的親切認同，入席不僅疏朗文雅的自得附身，更有歷史支撐的深刻古韻，淡淡渲

染盛會的專注，順著茶湯，那抹分享人間情誼的舒展，茶韻人間，飽足了生理、心理的歡欣。不禁聯想起京都所呈現的魅力，始終經典雋永，引人喜愛的黏著度不時盤據旅人心緒，堅實如山始終縈繞，不時回頭再訪。

京都完成恬靜節制的意象，它以工整手藝的歲月肌理、和諧穩靜的莊嚴架構、隨處深刻的精緻光影和匠心本色的傳承倫理，從街頭到巷尾、屋頂到牆角，隨其百年老店執著情節、恢宏不朽的歷史痕跡，名人傳奇典故追憶……，人們緩慢地翻閱審視而感動於堅守初心的隆重，驚嘆保存文物細節維護的縝密，而其歷史幽深考究的美感令人生起懷古之情，一種人文敬意的深層認同，一份時下欠缺的沉著情懷，就此根深蒂固，以靜制動吸引人群年年拜往。

然現代化的東京，也始終有更符合當下現實節奏和情趣的共振頻率，讓人

也感受另類明快清晰的風情，它以不同的速度，以不同的元素，建構心神嚮往的美好。

的確，東京毫不遜色，速讀它不同的質感，也能為心境尋獲安適的空間。曼陀羅式的都會繽紛、簡潔明快的光影剪接、理性清晰的結構秩序、冷峻堅硬的材料留白、變動不止的翻新步調……。它持續探究，冒險犯難，以不同的活力，完成全然不同知性幻化的意境，它以俐落自信的都會盎然，以動持靜，同樣召喚年年無數的造訪。

京都是人文情懷的敬意和謙卑，東京是人性本色的現實和企圖。

京都有若唐詩宋詞，文采典雅，華美絕代，這從小耳濡目染、歷經考驗的

57

千秋經典，已是我們血管裡長年靜靜流淌的血液，那深沉的濃郁香醇，那熟稔的情懷典故，那順口的嫻雅詞藻，那糾結的惆悵情義……。這千百年的精選，只稍碰觸，意識裡的文化自豪和美麗韻味，作者能耐和生命傳奇的神往，即刻，排山倒海，意象美麗與哀愁、胸懷悲壯與思念、志節孤寂與遼闊，引發為不可收拾、如滔天巨浪的血脈翻騰，久久迴盪。時下典雅茶席的形式和氛圍，延續這份被頌揚和公認的基因，已是意象上、精神上長期積澱形成的族群共識、文化的符碼，保證品味優質的品茗確幸，甚而在古典樂音一路悠揚的背景護持襯托，更形延綿持續。

東京則是年輕的現代詩。

鬆綁了文字的制約，解構了格律的拘束，陌生詞語組成，含蓄寓意，循著

創新的文字組合，現代詩以全新意象牽動更寬闊深刻的哲思玄想、更隱晦抽象的曼妙禪意、更狂野恣意的情感抒發，即使只是短暫百年時空光景積累，份量依舊博大沉甸，詩人感懷自白、抒情寫景或時事論述……，變是唯一的不變的無盡心靈，隨搖滾擺盪，更無邊無際。

簡易的口語陳述，難解的疏離意象，肢解的情節構成。它符合時代變奏的體驗脈動，沒有規律的偶發，剎那變動的即興，不可預期的機變，喜新厭舊的焦慮，講究曖昧的倫理，簡約單純的專業……，可輕可重，依然自在莊重，遐思無限。現代詩在水泥高牆紛擾搖滾的荒原，與時代變遷同步所發酵緊湊又繽紛的意象，竟如此契合搭調當下激昂也懸虛的心境，在零碎片段的解構中，重建美感境界。其超現實的詭魅心思，更能在現代時尚傢俬、拼接空間和幻眩光影自由竄飛，低迴盪漾，處處留意。

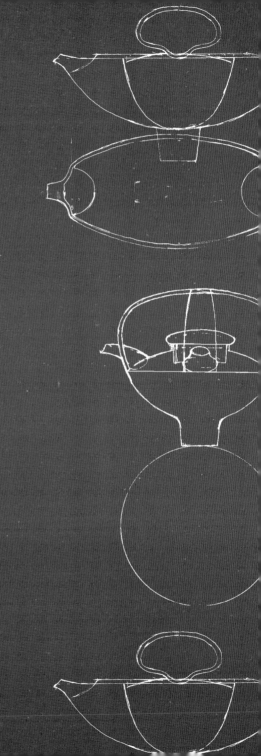

第二章

選項不足的品茗文氣

一古一今，各有千秋。時間將工藝細膩的肌理做舊，磨出質感天成的歷史敬畏，光陰將家傳不絕的守成刨光，處處加碼照亮京都匠心的動人傳奇，它以自然的時間法則，中規中矩，胸有成竹，不著痕跡謙和地塑造深刻，進程平緩持續走向圓融，歲月為它累積厚實的歷史宏偉，人們景仰時間的共性，對熟悉的驚嘆，投放在對它的嚮往。

而科技快速進化的理性秩序，帶出都會構成的現代邏輯，其商業時尚蓬勃的感性創意，時刻展現東京明朗世故的情結，它高調的以人為的競賽規則，刻意加速領先的企圖，那是非線性的創意跳躍，目光向前，既無知更好奇，順進化意志，此起彼落爭先拼貼不確定的明天，陌生的讓人驚喜。時間和意志讓兩者都有各自意境，形塑表現的特色和方式，相互爭豔。

京都、東京兩個城市呈現不同吸引人的地方，一個是越陳越香的傳奇，風土人文如潭水深邃柔美；一個是越跳越高的奇蹟，冒進雄心如高山堅實可靠。

傳統品茗形式的種種有如京都，帶著萬般粹鍊和寵幸的積累而為經典，雋永流傳不必轉身，古意雅致，咀嚼不厭，那是向經史子集取道的殊勝，一切如此確定；東京則帶著探索的不安，向前舉步，不停變身，都會活力與生活熱情共構開發時代的新體驗，它踩足油門，沒有範本，只有想望，為明日經典思索當下時尚。

品茗的新選擇正是這股東京的時尚意志，說著新詩腔調告白，達成與自己、時代、環境和茶的共識而交融。

在東京現代都會一般的空間，進行傳統形式的茶事，就意象的相融性而言

63

像老傢具，僅能做局部點綴，無法獨挑大梁撐住場面的和諧，但相信可藉另類適切新的茶具組和意念鋪陳，完成時下品茗所追求清真和道的意境，一個全新的情境，呼應時下生活體驗的美好情趣，以不同的回甘相應對接。

在現今材料冷冽的生硬肌理和高度疏離的商業生態所交雜的環境空間，一身川久保玲的解構混搭意識，一席合宜的茶具茶湯，也能讓人發出自得於一方大隱隱於市的安靜光影，處處心有所住而歡喜，安然之餘並連結於明日意念的太虛，心緒依然也能羽化自得，帶著歡喜的熱情、誘發的意趣，溫暖的與茶香進行盡興不同的對話。

「合宜的」是更可以進一步雅士的、商人的、政客的……訂製，這是現在欠缺不足的一塊，少了這類的選擇，喝茶就少了與時代並行的實存感，得量身

打造填補。必須嘗試以現今都市為舞台，由新演員上場，這是不同於為鄉愁懷舊所搭建陳設的老場景，這是一部探索新品味的戲碼，它將有新的道具、情節、美術、光影……，那是新時空下的場景，演員將帶著不同的情懷入戲。

那麼從明代末年的四百年後，在現今力道、氣場和明度全然不同的場域舞台，適得其所的品茗要角們該以何種姿態出現展演，以表達人們當下的在場證明？生活在現成處處有若東京硬質環境、乾澀角落的舞台，該是一本什麼樣品茗斟酌的新腳本？在這全然不同的舞台美術，依然在茶韻的確幸下，像過往一樣，它還能消融疏離的數位化、療癒市儈的紛擾，傳達情誼的關懷、調整品味的質量，建構美感的風格、打造自得的端莊、找回歡喜的心緒、加強互信的溫馨……，從此形而上的訴求文本，形塑這形而下「器」的姿態，而茶韻依然酣暢。

相對京都緩慢沉穩的質量，東京的快速顯得輕巧而失速。在壺的坐鎮下，一杯茶要壓住這輕飄不安的忙亂，以時代理性的精確框住，藉回甘轉化為日日是好日的逍遙。

達成與環境共處的均衡和和諧，是生活和工作的智能，生活是情緒和體驗，這是個人美的感悟，時時判讀警覺把握，工作是態度和企圖，有其行業的專業反應，雙重切入、具體完成相融的新意。

想起初期投身瓷器，工藝挑戰的研發過程，日以繼夜，浸泡在不停失敗的挫折裡，時刻來回折衝於各式線條、量體規整精密潔白，有如現代建物空間意象的石膏模具堆，甚至閒暇之餘也面對凝神思索，茫然地想在這些間接的輔具，找出困頓的癥結。一遍又一遍反覆注漿製作泥坯的工作過程，一次又一次

失望失神的對望，而感染傳統瓷器形制所缺少的知性美感和堅毅光影，即是將作業現場模具剛性俐落、明快簡潔的幾何語義，融入原本只有感性和柔美的瓷海中，心隨境轉，也讓白更具明度的釋放，同時映照都會昂然的崢嶸。反應融合周邊的特質，依稀掌握了最難得的當下，這是這把壺需要的氣質。

順著都會的節奏和紛擾，我們例行在陌生擁擠的人群、單調無趣的空間疾行穿梭，若有所思又茫然失所，機械式失神地向目的地移動，無法聚焦，時常回神，檢視這無奈失魂片刻的日常，無言以對。在公路、在捷運、於行走、於佇足，總附身著飄泊的虛幻和無助的失落，孤獨的依靠手機定位陪伴前進，在陌生道上匆匆。

常說茶道也是道場，那麼現在這些已然不同的煩擾心境，當然不能以與過

去相同的法門接迎淨化。

而今百年傳承的經典品茗的道具儀軌，在面對如此嚴峻浮動的生活素質，應該有其應變的演化，以為著洋裝西服的人們、都市的茫魂，展開量身訂做「飲」的新品質，並依然發揮喝出安神又修身的本色。

京都有如傳統匠人，懷著手藝的自信和材料的情迷，堅守著務實的理念和精進的自得，誠惶誠恐，一絲不苟地帶著傳承前進，不時回望檢核承襲的家風規矩是否有所偏差，而兢兢業業地亦步亦趨厚實的勞作深鑿，完成一個又一個精彩的歷史積累，無論食衣住行哪個面向的展現，務必聯結前人的觀照，聚焦著昨日的規矩，信仰經典不敗的好口味，不停認真地慢火煨燉著。

東京像現代藝術家，以觀念為創作導向，帶著明天的想像，在文明的現狀，穿梭批判，期許從顛覆的主張，找到自己的歸屬，他熟悉傳統，卻神經質的刻意迴避並衝撞，總要以與現成對立挑釁的意識形態，建立自我的價值和當代的印記。他們大破大立地向朦朧的機會躍進，努力建構短命的美麗新世界，只為向此刻致敬、向未來致意，在難免失手的路上，為希望今天的時尚成為明日的經典努力闖蕩。

從京都的慢讀，到東京的快照，前者我們感覺到歷史厚度的深情肌理，老成持重四平八穩的美感，述說慢工出細活的溫暖可靠，而後者洗出的是清水模堅實清沉的當代光影，這是一道我們最熟悉的都會質感，有著單調光滑的初生肌膚，玻璃般輕薄的無情結構，也充塞許多不合時宜的傳承，處處渴望自在均衡的填補，為傾斜不安的心底，抹上一道平順療癒的和諧。

我再三咀嚼東京和京都新舊意象的韻味，在諸多時空因素所形塑兩者的異樣美感中，努力拆解自己的偏頗，發現光陰流失的感懷中，京都綜合普世價值和華美歷史的莊嚴厚度，尤其停格於匠人手感的倫理，堆疊教人從心仰望珍惜的可靠傳統。

東京不時掀起新鮮短暫的興奮，隨商業風向敏感、錢潮漲跌考量的應變，帶出淺薄的格局和創意的更迭，而競爭下依然精心考究實踐的完成度，兢兢業業，此起彼落以新穎的亮點刺激感官的共鳴，也虜獲人們的認同。

傳統茶藝的典雅是種水墨的筆觸，帶著文化生活的哲理和美學，無論是白描勾勒或是潑墨渲染，那是寫意類比的深度，而便捷的數位時代，品茗應有新的語彙數據對應主張，以列印的方式精準輸出回甘的新風情。

在中學同學的 Line 群組裡不時有人轉貼五、六〇年代的老歌，點開，響起熟悉的情懷，立即可咀嚼當時的種種溫馨，腦際浮現遙遠粗糙的畫面，光影褪色，口味氣味依舊清晰濃烈，即使那襯托背景空氣的溫度和濕度也能掌握，那是眼、耳、鼻、舌、身、意抹滅不了的記憶，相信我們同學間的感覺大致相似，歲月讓我們在樂音高低悠揚的旋律、柔美愉悅的歌聲重新品嚐社會、政治、經濟和自身成長所交織出的悲欣往事，在時間軸上，不同時代、不同風情，五〇和六〇各有特色，畫面和情節在空間切換映照，總是相依相隨，意象與時空緊緊咬合共振，這就是印記。

時光流逝，我們目睹服飾、汽車、家具隨那旋律、曲調和節拍不停的快速換裝改款變樣，身體也藉舞步同步的反應這些生活況味，這是商業的自然也是文明的必然，起因都是地表上不斷的進行量身訂做的陰謀演化。而各種科技、

材質、設計等加工觀念和製程的進步，一代勝過一代，喜新厭舊成為習性，好惡的表態不覺自動自發向前擠迫，眺望的眼光前進的如此自然，於是不停汰換來刺激新的渴望，帶出新時代的選擇。藝術門派的演進似乎更快速更幻化，古典、印象、達達、野獸、立體、超現實、未來、抽象、普普……派別的主張論述和形式意象，隨地區風起雲湧，隨時間消漲升降，拍子愈來愈短，節奏愈來愈快，所有事物如隨戰鼓前進的激昂隊伍，搖旗吶喊，為各式各樣眼界的需求選擇，爭先恐後地開疆闢土，表達自己的觀點，並在每個時段留下品味意象變化的深刻足跡，不留神，就已經從現代到當代。即便忘記「Art Nouveau」，包浩斯點起現代設計的戰火，在東方的桌席上並未形成戰場，明白的說，在瓷器的領域，生活觀照的用心是不夠激進的。

即使東西方，依然有進化相融的交集，況且古今。昨天和今天，原本即有

一脈相傳的基因聯結，其中傳承與創新的因果更有所本，更容易演化。

拿明式圈椅與漢斯‧威格納（Hans Wegner）的「The Chair」來看，在文化調和和時空掌握上，完成美妙的映照，它們彼此提供東西交融的進化典範，後者藉柔美溫和的形式，在滿足人體工學上符合自在的科技講究，也完成明式圈椅基因的演化，而能和現代簡約的空間進行融洽而親密的對話。

進化總要緊密解讀時空的演進因子，才能磨出生活的感悟和情趣。沿著威格納般的敏感，我們來造有別於京都的閑靜雅致情調，另一種呼應東京式簡潔單調的構成、錯綜偶發意象的品茗情境，畢竟後者是多數人現在所擁有的空間形式和生活形態，以壺為中心，載體向四面發散一期一會的慎重，體驗一壺一自在的厚誼。

什麼才適切？明式圈椅置於現代空間依舊優雅精鍊，但不可諱言，除了精緻莊嚴和古今對比的趣味外，還是深沉硬質而缺少疏朗的溫柔，只能點綴為陪襯角色。反過來威格納的改良版，放進中式的庭園宅邸內，也顯得格格不入，這現代的經典，撐不住四周沉重、森嚴韻味的籠罩，在繁複加法的空間，無法相融，不知所措而顯軟弱單薄，這是時空變遷下難免的違和感，無法用共同的語言對話。要有舒適和諧的美感，必須在意識和語彙上，齊頭並進，「The Chair」是威格納為現代環境空間量身訂製一把俐落的中式端莊。

三宅一生（Issey Miyake）的「Please Pleats」與日本幕府服裝的今昔對照，也是種相似的印證，那是不同時空所架起不同硬邊（hard-edge）和語意的表情。他們彼此撐起各自時代的自豪，人們在不同的屋簷下，述說不同的自得和時尚，古今映照，遙相輝映。而舒適和自在，有了精神上、神經上不同的體悟。

幕府王朝是緊繃的尊嚴，為榻榻米上的坐姿武裝雄偉的身形，平成時代是自得的帥氣，在帷幕玻璃牆上迷離撲朔的都會光影下，折射出明確律動的自信層次，不同的時空，有不同的展演形式，這是與時俱進的必要流動與進化。

第三章

物件的意志

面對中式古典建築細節繁複的雕飾、結構外顯重疊的意象，構成豐富而深刻的層次肌理，對現在多數的我們那是陌生的敬畏、拘束的情境、蕭穆的不安，只能觀賞、難以融入。

但是就在這樣的空間，發展了現代風行品茗的原形，道具親切圓融，三、四百年後，這股風雅，也穿進我們的時空，竟然依舊受寵，如此驚人長遠的賞鮮期，的確千錘百鍊，完美出眾。這當然和陶瓷材料於品茗的不可替代性，但相信也和工藝的瓶頸有關，必須突破難度的高牆讓人畏首畏尾，再也沒有新選擇了。

時空的變化，總能帶出美好的進化發展，而每一代留下的印記，正書寫了文化、文明基因傳承與創新的因果，品茗當然也要找出它演化的新方案。明式

圈椅的考究和嚴謹意象，映照著禮教的規範和身份的矜持，工整地撐起儀式和象徵的意志，而數百年後「The Chair」端莊和俐落的變奏，則在階級身分自由的解放氛圍，要求功能輕鬆自在，以庶民普世的舒適生活向古老的遠方唱和著，這場美妙的進化，有古今的血緣響應，也有東西的和諧交手。

體驗的變化使不同時段有不同的處理手法和思維方式，重點別被慣性和確幸所耽擱。茶文化的古典儒雅可另闢進化蹊徑，即傳承也創新地加以演繹，多元嘗試，或時尚精練的空靈禪境、或莊敬俐落的知性劇場，為新的體驗打開熱情探討的新空間。

我們要保持感受也同時解讀，即使長、短、曲、直，線條比例簡單的訊號意象，也因日新月異，在不停演變的時空體驗，和社會文化趨勢脈動的左右，

從感性到知性，它們起伏的判別標準影響著我們的感知和好惡。

從柔美古典的雍雅書房、水墨掛軸、精緻庭院的木質泥牆來到剛性都會的簡潔門廳、玻璃畫框、高樓大廈的水泥鋼筋，或從小橋流水、羊腸小徑蜿蜒和緩的移動方式到高架大道長驅直入爭先的交通現象，所衝出這股擋不住的從馬車快奔到汽車上檔的動能飛馳，彎度拉直、硬度加強、速率增快、高度提升、密度緊壓，如今五感意識標準全然不同。

品味古色古香儒雅韻味之文言文是一種感受，而導入了契合都會競技的時代意志和格局遼闊的世故品味等元素後的品茗情境，則又是另一番滋味，期許藉器物及其組合調整品茗的心情，也打開茶味的白話新詩。

為時下品茗的慣性注入都會知性的焦點，為其人文書卷的茶席考究增添工業意識的精確，為優閒隨和的親切堆砌恭謹有禮的心意，為流程圓滿的順暢留出敏感自覺的段落，也為其中茶過三杯後，氣氛逐漸熱鬧的導向編寫新的情節，達到如貝聿銘在雕飾繁複古典的羅浮宮旁，插入時代簡約透明的光影一般，意念上、形式上、美感上，古今間可各自自得雋永，細緻地相互映照。

壺，是這個變革的風暴中心，畢竟它是品茗沖泡和儀軌展演的原點，此壺當然聚焦於紫砂壺，它的色澤質感、形式功能掌握了一切美好的共性，也鎖住品飲的想像，而強烈的文化符號，更有力的定調茶道風情常年的所有走向。

要改變茶道的風韻，就得從壺著手，在藉創意和工藝進行桌上茶文化的風景修飾前，要從心思著手，找到它前瞻的理念和定位。

如何將都市體驗、創新精神、確幸愉悅、時尚質感、個別性情……等元素，精煉成壺的意志，藉此執行別開生面、與時俱進的品飲新境，讓它以不同的形象情緒情節上演，能隆重也自在，在不疾不徐下，從容地帶出都會俐落、專業風雅的新主張。

這是今昔對話，也是東西交融的方案，星移了就要物換，期許它能整頓另類莊重的心緒，品啜出當下的品茗時空。

第四章

經典的新口味

如此「慎重其事」，撒下天羅地網，才能藉「自我時尚」的創新思維，營造專業工作該有的儀式氣氛。這正是法國消費社會學家歐海爾（Tufan Orel）所說：「儀式指的是以一種慎重其事的姿態，來彰顯自己的身分和品味，而自我時尚則意味著人們透過商品，來不斷試驗新生活的可能性。」

這裡都是關鍵詞，儀式、慎重其事、姿態、身分、品味、自我時尚、新生活和可能性，它隱含兩個當事人的心態，消費者和創作者。

現今消費者購買商品的理由已經不再只圍繞於剛性需求的「功能」滿足，而是包括了「儀式」中的隆重感和「自我時尚」風格展現的專屬感，這就需要對的物件，快樂明確地彰顯身分和品味。

「思考總是再誇大其辭。」──漢娜‧鄂蘭

「慎重其事」就要作態，它表現一種嚴肅的情緒狀況和認真的處事方式，一如前幾段文字，不厭煩地對傳統茶席和時下意象，所做多面向交疊環繞比對的敘述，認真地希望找到癥結所在，以便確定進化的必要和變革的方向。

對多數創作者就職業和專業，這本來就是他一貫的對事狀態，藉「慎重其事」而「小題大作」的心情，就現象、事物進行細膩的挖掘，找到不足和理想間的改善距離，並在象徵、意象和指涉上找到良善對應的改進元素來破題，「大作」是他身分「隆重」的姿態。對要做「選擇」的消費者何嘗不是，完成進化的「可能性」是創作者和消費者共同的責任，為「新生活」供需的美好嫁接，共同攜手邁出嘗鮮的腳步，生活態度就得深刻，他必須參與共同挖掘生命

85

的新鮮肌理。希望這種慎重的意志，能透過茶具，輻射一桌的新意。

職場上常刻意經營行業外在區隔的儀式，他們以造型、服飾、動作和規矩披露身分和品味。身分是專業的尊嚴，從些微外觀的差異、細節的講究，透露個人自信、樂觀、經驗的指數；品味則是他的能力和風格取向，不同族群的「慎重其事」和「自我時尚」也藉外觀服飾、言行舉止，完成品味的形塑和職業的識別，一如茶人天然織料、素雅舒鬆的書卷裝扮，其實都在實踐儀式的殊勝，當然每個人都有必要就身分和品味，展現他對生活、工作擁抱的熱情和自信。

第五章

消費主體是符號秩序

尚‧布希亞說：「人們從來不消費物的本身，人們總是把物用來當作能夠突出自己的符號。」

正是菲利普‧史塔克（Philippe Starck）所設計的那把三腳榨汁器所證實，這把不附合操作準則的榨汁器本該待在餐廳或廚房，卻成為九〇年代設計師、建築師辦公室裡的重要符號。一方面史塔克是當紅炸子雞，如日中天，無所不能，多元涉獵的創意能量，這是偶像傾向的認同；另一方面，物件不合時宜出人意表的另類出招，和造型簡潔的形式感，而成了他們的象徵和共識，它彰顯專業的身份和品味而大賣。事實上，產品說明書也指出它表面是電鍍的，使用不宜。誠如讓尚‧希布亞所指，消費的主體是符號的秩序，符號本身就具儀式感，而發散圓潤典雅韻味的紫砂壺，就成了茶人雅士慎重其事的符號。

倒是「自我時尚」衍生的自覺，該是人們生活和工作的必要態度，生活要保持嘗鮮的活力，工作務必積極的創新，要能割捨，為另一個確幸前進。這是把握當下的敏感能力，一種完成和時代同步並行的進化意識，在此自覺下，不時要和昨日的判別標準告別，反省審視今日的座標，解讀時代的變遷脈絡，以為自己隨波逐流腳步跟上的道理，這正是創作和選擇要時刻觀察、學習而彼此觀照的自覺，如此才能有選擇好「商品」的機會，和探索生活新的「可能」。

若以奧地利詩人里爾克（Rainer Maria Rilke）的「古老的敵意」或作家阿城的「絕境」來看，他們以相似不安的危機意識，面對眼前環境狀態，總覺不足和遺缺，而得再接再厲，進行創作的改造行動，透過作品尋找新意境的可能，來暫時緩解敵意和絕境的不安。藝術家因看膩了現狀而進行創造，生活達人因不耐煩一成不變的生活選擇，於是進行為自己超前的品味另謀出口，展開

「自我時尚」的行動，他們共同向前方搜尋，開拓支撐明日風格的可能物品。

我則以時刻必須「突圍」的備戰意識，做為催化創作的自覺，處處慎重其事，而有職業尊嚴的姿態。

可惜鮮見慎重其事的時尚茶室出現，人們總是不吝以寬厚巨大實木的長桌，理所當然地定調舞台的風格，它氣場強大，頓時主導一室風雅，木質渲染自然文雅，尺寸放大溫度隆重，而帶走清冷的知性，循現成簡單的美好是無可厚非，依然慎重其事，但就是少了時代美學的「突圍」嘗試，其實主人美感品味之判準，早已根深蒂固了。

原本格局疏朗的現代空間被邊緣化，於是空間氣韻跟著桌子的意志一起發酵，一脈書卷雅致就如此這般全盤佔領，當然所有茶道具所形成的桌上景色，

自然又回歸到傳統守成的窠臼中，在溫文儒雅風情中，茶人的裝扮也只有素淨一途，不能造次於雖然正經的西裝領帶。

這樣的口味難道還要再來個四百年，不是說「傳統是拿來顛覆的」的嘛？還是要有為明日經典設想今日時尚的自覺，而主人這好品味的考究實力，還正是創新的必要又充分的條件。但是因為沒有新的選擇和新的視野，就只好一再重複逐步遞減那熟悉確幸的濃度。

若一直如此循環下去，其實也辜負了那些被吹捧高價老茶可能引領我們到達另一新境地的機會，而新茶的活力和企圖也無從顯現。茶人精闢的演繹，若能在不同的載具和舞台展開，相信有更多的靈感啟發新的詮釋，茶文化的豐富將更上層樓。

在這課題上人們沒有面對「古老的敵意」和「絕境」的不安，但是這是提供茶具「選擇」刻不容緩、要「突圍」的作業。現成有保證的確幸，是無新選擇的最佳選擇；面對經典，雖然行禮如儀，年復一年，沉醉著，但還是要有明天會更好的想望。

或許是種符號，可比照紫砂壺於文化古意、色澤的連結和象徵，創造一個具有現代都會意象的壺的新品種。自然不能如上所述榨汁器，全不在意功能的問題，而只是意象上、意識上的認同，必須要融入中式茶道的生活情趣。或許是種態度，以美學概念組合茶藝的新構成，在既有的基礎注入新視角微調，以不同的意念進行展演，如時下諸多達人一般，改變流程、改變姿態，僅以態度喚出原有生態的新氣韻，唯仍平行輸入，新瓶舊酒的橫向移植，氣象上仍無法與時代對話。自然也不能如日本藝術家們的嘗試，那畢竟不是常態，目標也不同。

或許是種深掘，這是傳承下所進行裂變進化的演繹，直接向傳統茶具、時代元素、空間語境、生活情趣取經、解析、再造。總之，單線直入也好，交錯探索也罷，多元審視，為時代斟酌提供新選擇。

首先，得尋找一方必要又可發揮的空間，這正是前述的前緣問題，必須要有文化和美學概念上進步的意義，這個發揮是進化的，空間指的是場域的定位。畢竟眼前文雅舒適茶道，已然是根深蒂固的典範，這事兒毋須就地揭竿起義革命，而是另闢蹊徑。現在茶道有若京都，應以此美好的經典為樣本，尋找新戰場新疆域來進行新的演繹，投射出一個不一樣的東京來。我採深掘的方式，尋找可能的現代詩的進化方案，像明式圈椅之於「The Chair」的演化。

前述從「心」開始，此心也是心境，這是面對品茶的情緒狀態，它是突圍

93

的核心課題，希望能啟動新的心境來面對茶事，順著這個面向，來定位思路方向。即不是從原有硬體的壺來找答案，而是旁敲側擊從生活、文化和美學的可能，理出新的品茗的去路，找到量身訂做條件的那個「理」。

流行歌曲常以不同的面貌再現，原陽光天真的旋律套上藍調陰鬱跌宕的吟唱，精髓依舊卻滄桑炫麗，餘韻繚繞，情緒也趨濃郁深沉。而爵士即興的都會變奏，在原曲核心的主旋律上，那似乎漫不經意的世故，讓曲調演繹的更深刻更雋永，城市也漸入暗夜無邊際的神秘，及至巴薩諾瓦（Bossa Nova）隨興的呢喃傾訴，軟化了生活和空間的稜角，為都市的矜持披上假日的慵懶風情，則又是一番滋味。同一首曲子，彈唱出多樣的美感和意境，這些不同曲風的呈現方式，都是橫向進化的好方案，它不是為最終的答案，是為一個好經驗提供可能性，美好的形式尚有許許多多。像烹飪一般，為同一食材，煎、煮、炒、

炸、燒、燴、熬、蒸所烹調出不同色香味的變化。

經典曲調能咀嚼出不同的韻味，改變曲風我們則看到美的多種可能。茶事當然也值得我們再斟酌於不同的甘醇形式，但上述的展開可能仍只是翻譯手法，意思相同，語調不同而已，這深掘方案呼應傳承，但它是超越翻譯概念的縱向延伸。

第六章

傳承與創新的「敬」界

日本茶道的「一期一會」不僅在意念上，更在形式上完整地詮釋其隆重的特質，人們跪坐間距的恭敬對仗、儀規嚴謹的流程規矩、侘寂美學的意識籠罩、質樸茶具的無礙指引，更在茶人細膩講究規矩的操演和窸窸窣窣細碎的移動聲中，凝聚厚重的莊重。

從簡潔淨雅的空間、樸質雅緻的道具到肅靜端莊行止，斷續間，彌漫微、氣、間、破、並、秘、素、假，日本建築師黑川雅之所提八個日本美學意識的審慎氛圍，其中儀式的心緒感受比茶湯於感官迴盪的韻味來得重要。

而與文雅親切、注重流暢圓滿、手順便利、充滿生活況味的中式茶道對照，兩者講求不同，各自有自己外在形式元素和內在美學觀點的構成方式，而日式禪茶合一的精神感受，多來自外在儀軌的引領形塑，與中式茶道所觀照釋

道儒、追求「天人合一」的機巧修身境界，更是大相逕庭，我們更加入了茶韻層次和歡聚聯誼的確幸參數。

回味和幾位著名茶人喝茶的愉快經驗，一席閒雅拉開序幕，茶人穩重的展演，茶香帶來感知的甦醒，順著大器行茶的律動，聆聽著動人絕妙茶經開場引言，掀起一桌優雅氣氛的彌漫。這氣氛的構成大致是從眼睛和耳朵所定調的，循著文雅字眼語調的路徑，目光順勢步入桌上茶道具形式佈局移動，看到舞台上演員精心的造型、身段和走位，大大小小琳琅滿目的佈景陳設，精心鋪陳，層次豐富，慎重其事，加上茶人茶香和茶湯曼妙的導引、追聞、滋潤、閑適清醇，逐漸渲染展開。

但總是茶過三巡後，開始察覺自己的不安，一種失落漸近。一方面是緊密

99

的奉茶節奏，帶出了催促急迫的忐忑，人浮躁起來，尚未回甘徹底，高溫新湯又再度壓境。另一方面，茶席整齊陣勢的收放，在敬茶一哄而散的酌和回茶重新歸隊的斟，杯子在整合間交錯著虛實、零整⋯⋯失序零亂的畫面浮現。而高溫的茶湯，開始沖出品茗不該有的躁熱草氣。

雖說喝茶是追求其香、甜，然畢竟視覺先行，口鼻隨後，而原有閑恬的留白和凝鍊的意境鬆動了，視覺失序，加上穿插茶客個人詞意韻味不精道的心得分享，現泡現吵，零星破碎，此起彼落的熱鬧，逐漸產生行茶與品茶靈犀間的決裂分離，而少了慎重，從品變為喝，節拍的鑼鼓點也零亂，流暢柔順的水流，突遇上中流砥柱，激盪出水花濺起河面巨大漩渦的不安。

這是多數茶會品茶和交誼的常態，虎頭蛇尾，也無傷雅性，茶湯本來就是

重心，分享也是重點，前面的美妙足矣。當然人多人少有差，但我也相信由茶具，尤其壺所呈現的態勢，也能遲緩這提早發作的熱鬧，以形式鎮住浮動的心神，再多品一口茶，延長回甘行禮如儀的斟酌美感。

明朝人張源在《茶錄》中也說，「飲茶以客少為貴，客眾則喧，喧則雅趣乏矣。」也確實，人多了，摩肩擦踵，七嘴八舌，難為那把小壺的能耐和茶人的身手，更何況那一杯接一杯急迫的熱度，手忙腳亂的視覺雜訊，繁也，雅趣乏矣！懷念宋朝體量較大的茶碗，喝茶的氣氛也跟著器物份量穩重端莊。

就現在情況，相信七七八八的情況也會引來「神」、「勝」、「趣」的焦慮。

原因杯子尺寸份量過小，「神」即失重輕率。其次道具不夠出色，難能帶「勝」出況味，加上節奏快速流暢，稀釋了雅的濃度和「趣」的寬度，當然人多了，

聽覺神經額外增加干擾。

確實就唐寅《事茗圖》「獨啜曰神，二客曰勝，三四曰泛，五六曰泛，七八曰施」所言，即有獨角戲、對手戲和群戲等，七七八八的群戲，燈光氣氛走位順序難掌握，相信這是癥結所在吧，這裡的思路，也將以泛為極限，至多四人共享的原則設想。

從中日茶道這兩塊人文殊勝的場域，我們看到兼融或折衷兩者特色的新空間，即不要太乾澀拘謹，也不要太溫馨隨性，讓拘束緩慢的嚴肅輕快些、疏朗明快的鬆散收緊點，各取所長，行事依然優雅莊嚴，即有品嘗精緻與無常機緣的珍重感，也重視分享茶湯回甘生津的社交互動，更重要是與時代意識氛圍連結碰觸的真確。

於是在講求清敬和寂意境的日本茶道和追求清真和道的中式品茗意境間，另闢疆界淨土，將生活感的優雅閒情多拉出端正有序的張力，將儀式感的緊繃嚴肅鬆弛於社交應對的互動。因此，藉由調整茶壺的意象，為「敬」內的莊嚴，建置基本道具，以濃厚的「敬」意開拓一方喝茶新疆界。

此「敬」以恭整表現，將觀照現代都會空間的肌理和職場專業自律嚴謹的意象，在中式的元素和傳承，擘畫品茗的時尚境界，向原中、日茶藝意境之中間地帶移動靠攏進化，它是氣氛也是境界。

日本茶道是凝神屏息，在蕭靜的僵硬空氣中展開，一份誠摯隆重自然升起，中式茶道是輕鬆自如，即刻進入人我交融的參與情境，雅致暖流順手開場。前者品形式多於湯的要求，後者則少了靜觀儀規距離之美。「敬」是取兩

者各擅勝場的方案，從入席的心緒掌握，將由道具引領營造。

日本建築師隈研吾曾著《境界：改變世界的日本空間操作術》（暫譯，原文書名為《境界：世界を変える日本の空間操作術》）一書，日本人用了漢字「境界」二字，他就建物不同空間和功能的物理化學性格，所帶來生活上不同的生理需求和心理感受，提出對這些二「境界」內機能設置和氛圍規劃的看法。就中文字面的意義上，可做雙關語的曖昧解讀而延伸，拿掉邊界或界限的場所意涵，即可是抽象具深度氛圍「意境」的理解，如設計師處理功力所營造出氣氛的高下，也可以作者隈研吾原意是具體功能場域的指涉。

建物的每個「境界」區域有其特有的形式設施和光影，比如浴室和廚房各有各自的設備、動線和照明的不同講究，人們在其中有不同的需求期待和活

動，並以不同的心境出入，浴室你要的是整潔明亮的清爽感，廚房則是豐實便捷的機能感，客廳是居家迎客的端莊感……，其中確實可打造功能境界，也可達到美感意境。

境界內有各自不同的美學和設施的要求，隨事過境遷的製造進步、材料應用和眼界變化，必然物換星移、改頭換面一番。我們在此談「喝」的「境界」是以室內為主，無所不在的現在活動空間，而今希望它的意境是夾在中日茶趣的中間「境界」，即是環境也是意境的——「敬」之界，那麼在此情境喝茶要選擇什麼樣必然的茶道具，才能滿足小題大作的時代感？

許多重新演繹文化特色所作的「境界」空間，如設計師吉岡德仁（Tokujin Yoshioka），搭建於京都天台宗寺院青蓮院前廣場，人形斜頂由不鏽鋼和玻璃

打造的茶屋「光庵」（KOU-AN），極簡硬朗，以絕對的明亮、剛健和十足的高調知性，放亮侘寂無為的平和樸質和歷史的懷舊質感，希望以時代的光影詮釋日本茶道道具和儀式的沉重和堅實。實踐茶禪一味的日本茶道，在玻璃光潔通亮肌理的映照，更純粹呈現禪的減法意識和武道的森嚴高峻，和攝影家山本博司（Hiroshi Sugimoto）於威尼斯水池上所架設方形的玻璃茶屋「聞鳥庵」有異曲同工之妙，都藉玻璃通透淨白的時代意象，以抽離淨化的手法強化日本茶道嚴謹慎重的氛圍，這有反日本茶道講究無為無礙氣氛深沉的表現手法，希望以輕、薄強烈對比的明快語境，為既有經典的澀味尋找一處與時下經驗對話的知性平台，以另一種入徑演繹莊嚴的進化。

吉岡德仁茶屋架高的地板是厚實為水波紋條狀玻璃所鋪設，打造一個清澈冰冷的境界，將茶道直接拉入時代語境，徹底從傳統繁雜和溫暖抽離，攤開在

超現實失溫的境界，檢視一期一會組成的骨架和珍重的溫度。

山本博司引進水意的自然環境，敞開儀軌與外界的話頭，從傳統拙樸手工的禪意進入冷靜機械的空靈，藉釋放僵硬的氣壓，將傳統日本茶道照出一片孤傲硬質高反差的清澈。

而設計師矢嶋一裕（Kazuhiro Yajima）則以白色紗質布料圍起帳篷般的圓形茶屋「傘庵」，這少有的鬆軟意象，為傳統規整的森然，帶來一期一會柔順的歡愉，嚴肅的儀軌也少了沉重澀味的折角。而印染家福本潮子（Shihoko Fukumoto）的「霞の茶室」茶屋，則是藍紫色透光染布包袱的方正造型，四面垂掛平整俐落，帶著浪漫親切的光彩，在狹小緊湊的空間，情義更堅實。雖然，堆疊了非自然有礙的人為元素，但不失莊重的規矩。無論是玻璃還是織品、冷

硬的或是溫軟的，所打造的茶屋，都帶著都會的幾何秩序和禪意的輕盈色彩，以簡單為傳統茶道尋找新的語境和話頭，演繹時代的親密口味，無關優劣，卻在輕質明確的光影多了份時尚。

日本藝術家嘗試以不同的軟硬材質、明度變化、環境構成等新的境界，輕簡隆重，希望由新境界，感受茶道的新味，從中必然帶出與空間對話後的新聞釋，從外改變內部的說法和作法，以新空間展演老經典，要秤出傳統雋永的重量。

日本藝術家們將傳統樸實沉穩意象的茶事由外以180度對比手法，罩入晶瑩輕薄的處境（境界），藉光影和材質讓儀式更純粹明亮，道具更深沉蒼勁，以時代語境探索深化形式的肌理層次，如此將無為無礙的侘寂面對幾何精準的

算計，為絕對儀式和絕美形式的永續，尋找新的註解，再上層樓為傳承背書，如吉岡德仁所為，相信經典精華可再萃取。每個「境界」有其氣氛，影響境內的情緒，影響行茶的觀照。環境與物件裡外必須互動，因果優化不在誰主導，而在彼此合宜的映照態度。而布質軟性的包裹，也同樣讓人由外而內體驗新的美感，在此我們也看到茶道與空間或與境界對話的鬆軟質變。

我們早就自然而然循序轉進，數百年來不斷將整齣茶戲和道具流暢移入新空間（境界），這番新瓶舊酒漸進式的融入，也完成人人滿意的演出，畢竟我們更聚焦於桌面上，茶湯和情誼的韻味上，桌邊外的訊息較不關心。

我們品茶形式趨向生活化，它摻和了我們的人生觀、宇宙觀，除了道家所講究觀息、觀色、觀心的養性，還有儒家重視的社交倫理的修身，而我們感受

時空幽微變異的美感元素，都淹沒在道儒天人理念的滿足中，而少了探索此類180度的執念和壯舉的美學實驗。美感自覺的敏感，不能忽視與桌外環境的對話，如此另類美好生津才有可能。

不同於日本作家們對經典實驗性的再提煉的審視，我則循著中式茶道那份生活情調的親切傳統，為現實的空間創造新角色，在既有生活的進程，期許以和諧對話，掌握時代的氣氛。壺，由內而外，從桌上向桌外，展開我們茶道與現成的城市空間意象的聯結，完成品飲必要和可能的進化，也為天人合一架構時代的入境平台。

如依然令多數人無法釋懷拉絲工藝所製作的玻璃茶具，近來已大量滲透茶席的隊伍行列，它的質地和明度的訊息，與原本書卷質樸深沉的陣容形成對

比，而其透明光影確實點亮茶韻的生動，重點是它所散發時代和都會的氣息，讓人有當下回甘的意識，雖被嫌質地緻密不透氣、礦物惰性等不適泡茶，但逐漸也找到它合宜入列的位置。

清晨在河邊（境界）現場夜鷺孤絕情境的導引，連結了自身艱辛瓷土燒製成果低迷的研發心境和血脈中淒美又豁達的歷史記憶，於是浮現詩人楊慎《臨江仙》江邊嶙峋風霜、傲岸孑然的意象，一時挫折的放空感懷，一世不輟的為學精神，那是文人風骨高貴的敬雅意象，那是堅持和自信的姿態，於是文字的「臨江仙」，燒出白瓷的「臨江仙」[1]。

1 《俠骨柔情》。台北：時報出版，二〇一八。

▲〈臨江仙〉

而「觀遠」則是承先啟後史詩壯闊的命題，那是自己「瓷航」革新的初心，

胸懷承載著殿堂雋永氣派恢宏境界的想望，那是觀古思今照遠，民族工藝風華

再現的匠心志節，而在工作（境界）現場看到石膏模剛毅的幾何線條語彙和模

組間準確卡榫結合密實的堅決，找到「再現」理與氣的交集，於是以上厚下薄

對比的對峙形勢，營造磅礴的盎然氣韻和份量，也反轉瓷器脆弱的印象。

創作必然充滿現況、情感和意象的牽引和糾葛，生活更是如此，對有形空

間（境界）境象的感受和無形境界想像的掌握，但求「情與景匯，意與象通」

的契合，這把壺的誕生也將如此，以情構境，更是託物言志。於是由多元視角

收集「敬」人文、美學上的意象境象，彙整為壺形式的核心文本。

日本應用玻璃和布料所完成茶屋另類的境界嘗試，是值得鼓勵的裂變，就

像那主旋律以不同的曲風彈唱，在與現代意象對話間，一方面檢視其形式核心的純度和濃度，同時打開人們新的視野和口味，一切就為傳統提供更多的演繹。定位不同，入徑不同，藉新角色、新心情、新舞台……，向新時空的揭開茶韻的新風味，是我對品茗情趣探索的期待。

第七章

巴洛克的時代煽情

八〇年代捷克的博雷克・希配克（Borek Sipek, 1949-2016）所設計那些「畫蛇添足」、「化簡入繁」的作品，詭魅華麗，高貴雍容。他「新巴洛克」風采的適度跨張，矯飾著每件作品，生動而不媚俗，在不同材質的鋪陳對照，帶出質感豐富的動人特色和工藝精湛的機變趣味，不時發出魅麗的光影。尤其清涼的玻璃，藉形式和色彩，帶出熱情而親切的溫度，相對以切割精確的幾何圖案和雕刻精緻的歷史故事，以細節著稱捷克玻璃的知性美學，他作品所散放工藝自發隨機的感性，有著不同的生機和魅力。

說他小題大作也好或慎重其事也罷，一把再簡單不過的瓷壺，覆上一片雲狀金屬薄片和把手，華麗而嬌貴轉身、一隻上下對稱、中間飾有火焰般燒動的瘦高玻璃酒杯閃耀、悠閒浪漫或一張帶有五支腳形不一、椅背誇張寬闊的彩色椅子，詩趣自得……。它們以非凡出眾的造型和動人的工藝，提供功能之外

「拖泥帶水」的體驗，確實帶動生活的繆思和情感的動盪。不同材質以線條彼此呼應、律動，肌理色澤相互映照，造象豐富優雅繽紛，充滿浪漫幻化的情趣和貴族考究驕縱的氣韻，為生活質感堆疊豐富的層次，他這些器物靈動的想像，如藥引子般為每根神經注入原氣，而五感活絡，也帶著它們的意志，吸引人們參與的熱情和情懷的恣放。

希佩克的設計，帶有靈活多元意象的浪漫聯結。令人想起波特萊爾《巴黎的憂鬱》裡，凝聚細膩入微的紛飛心緒，以事件和隱喻的奇異組合，至終一個出人意表的結論，將人拉入無限悲憫的情懷，一般神祕的暗流，挑起普世良善人道精神的甦醒。希佩克則在解決感性問題的同時，又製造知性不確定的糾葛，讓人不禁反思品味難解的構成原則而驚醒。

你思忖到底要找什麼樣的杯子來搭配「Swann」這把令人驚喜、有著樂音回盪的茶壺，方能相輔相乘不致讓這亮眼時刻黯然失色，才不辜負就在那一口輕啜，你將擁有無以倫比的自得。它考究的細節、相應的線條、豐富的肌理、眩目的光影、詩般的姿態⋯⋯，鋪陳不同凡響自以為是的自信，它有引爆「鮮花效應」的意志，悄悄地提高你生活品味高妙的尺度，你動了心思，慎重其事為它匹配了個杯子，晶瑩詭魅，玻璃的？奢華雍雅，瓷的？正的？斜的？替自己倒上一杯，而當下進行一段自滿斟酌的儀式，不知不覺，一道幽微的光芒，點亮生活探究的自覺。

開始為新壺設定它的⋯

意志（一），「映照都會堅毅冷冽曲調，品斟酌的和諧新姿態。」循時代舞

步，品都會變奏。

這風華絕代既高雅又性感的酒杯，握在手上，自得其樂，不可一世，精美時尚的「Brigitte」三十五公分高，絕對是釀成浪漫微醺的最佳誘餌。修長內飾有整齊條狀紋理的知性杯身，搭配中段隨性繽紛的葉片裝飾，無論啤酒還是香檳，握著極致美好的情懷，自然引人著上一身畢挺的西裝革履，感受自己與它的華麗結合亮麗的神采。無論是安然自斟，或是持杯作態，都將以好口感穿梭賓客間，一口又一口，酌出一格，愛不釋手。帶著光鮮自得的意志，「Brigitte」脫俗地散放它都會品飲的新品味。

意志（二），「以潔癖的品味，專注敬觀每口回甘的禮誼。」引領恭整心緒，斟酌知性回甘。

而「Poltrona mod」這張有著詩意的鮮豔休閒椅，如此虛張聲勢、小題大作，將迎接什麼樣心情的座上賓？帶著貴族做作風情、線條誇大的華麗椅背，玩世不恭、活潑鮮明的色彩搭配，排列詭異、語彙多元的五支椅腳，慎重飽滿、形式突兀的扶手，材質肌理的大膽排列鋪陳……即前衛也穩重，似輕簡實張揚，即溫馨卻也強行出頭，不禁帶著難得孤芳自賞的儀式感，高傲入坐，讓人懷念褪了色驕奢貴族的天真氣質。這把椅子讓坐的功能從生理滿足的高調，轉向心情張揚的表述，讓人以得意翹腿的姿態要佔據為意志。

意志（三）「順志節簡潔的文化胸懷，自覺於俐落的進化。」順傳承韻味，掘進化新意。

其中有對天、地、人意識的品味意志。對天，在意念上作人文的文化連

結，拉高規矩的意識質感；於地，則與環境共生的和諧呼應，那是與時代同步的美學對話；在人，則引領心緒，慎重自得入席，進入安穩有禮的品茗新境。

我們從器物找到生活的新感動，充滿喜樂和熱情的歡愉，這正是突圍改革的必要和契機，同樣從生活的感動可以啟發器物的新創意，回頭提供生活的新樂趣，把握流動本質的良性動力，雖不必都像希佩克引發巴洛克高調激情的戲劇效果，但只要有「古老的敵意」和衝破「絕境」的自覺，器物和生活間的良性循環，即能生生不息地運轉，「突圍」進化。

這讓我再想起唐・諾曼（Donald A. Norman）收藏的傾斜茶壺（Tilting Teapot by Ronnefeldt）和「風影」、「龍尊」兩個杯子的例子。在他的《感性設計》（Emotional Design）一書裡，開宗明義，以擱在自家窗檯最顯眼之處，這把操

作功能十分不方便的壺舉例，說明這些物件如何成為他去表述生活態度和意識狀態的載體，複雜不好用正好放緩節奏，放開被慣性所麻痺的五感神經，也藉此不便來建構自我幽微的儀式感，也同時解讀行為本質，那不自覺陷入好用的惰性所在，從這極端的例子，我們看到專業的設計家，如何看待物件的情趣和勇於開創生活的熱情。

　　而「風影」是一則午後的浪漫故事，由客人眉飛色舞所分享愜意的體驗，正印證自我時尚生活探索的必要。這源自兒時印尼風箏季節的回憶，那是從六歲到六十歲都參與、玩樂有理的日子，長輩的課業叮嚀有意被淡化，日出到日落持續一個多月的慶典，天空佈滿舞動的繽紛，而有這把海風、天空、飛揚、自在和快樂所打造的杯子，理也。優雅細緻的線條和姿態，從視覺到手感，可以想像那份興奮的引爆，提耳帶出浪花翻滾拍打的快樂，杯身收尖的底座是風

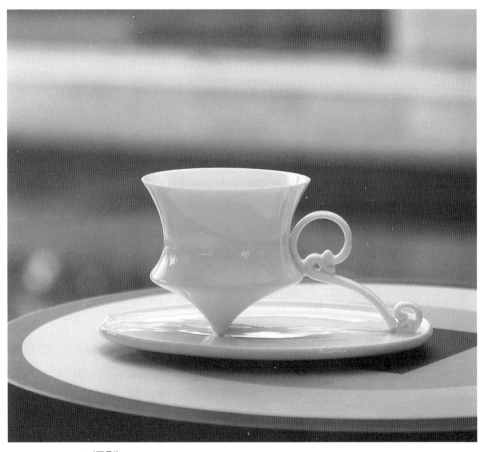

▲〈風影〉

箏迎風無拘無束的自在身影，氣也。一杯東方美人，即刻破窗而出，帶來海闊天空的野放，率性遨翔無憂無慮，人稀釋在晴空萬里的失重裡，無牽無掛，正是放學後，隨風箏飛翔一下午無名的笑意，也是下午每口愉悅情緒的斟酌寫照，趣也。果然評語是「確幸如此輕易可得」，從此愛不釋手，從杯子超凡絕妙的平衡，細膩條線流動的優雅構成，到心結順風鬆動抒解。於是，每天下午準時隨風向幸福療癒的曼妙報到。

「龍尊」則是我燈下的無上奢華，這是當初為見證自己忙碌生活收工後，晚上片刻燈下閱讀的美炒時光而設計的杯子。一杯熱茶、一圈暖光、一本好書和一份盛情，共同搭起我們無言對峙的靜默舞台，理也。杯子雖小，卻以決然的姿態和華麗的風采，站出見證者的份量，俐落自得的杯身，靈動龍紋的把手，「龍尊」帶著文化的形象端莊相伴，並以儒雅俊美的身影，呼應此刻難能

可貴的知性時光，氣也。不覺有股儀式舒暢的氛圍隨柔光悄悄籠罩，讓每個字句散發精雕細琢的亮光。一口輕啜果然出「神」，為這簡單都會的藝文生活完成慎重其事的感性背書，輕持龍身提耳，舉起一夜尊寵，「奢華如此輕易可得」，趣也。這是我此刻的心情，於是如嗜癮般，每晚努力重複上演這華麗的情節，不知是我的，還是杯的意志在招喚？

　　器物能改變氣場、心情和境界，所以相信道具的改變，也能帶出喝茶的不同美感和意境，這些能量正是它的意志所在，藉預設的想望，放射更多的認同和分享「理」、「氣」、「趣」，此「三到」構築意志的強度。

　　「敬」內品飲即是個人自處的自在，也是情義深化的平台，境內意境要藉茶道具所散發的儀式感來形塑。

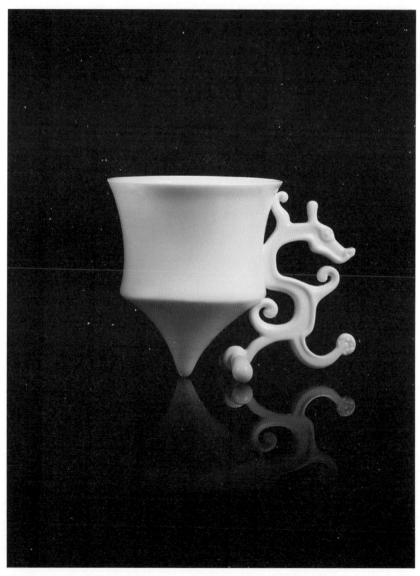

▲〈龍尊〉

「意志」是人自覺地確定目的，並且根據目的來調節、決定自身的行動方向，克服所遇到的困難，去實現所設目標的心理傾向。創作者的意志透過形式尺寸和意象繼續延伸而成物品的意志，它們承襲創作初心的制約，想改善或解決問題所提供的設想，相信世界上一定有它志同道合、氣味相投的共識者，它的存在就是為了相逢那一刻的被「選擇」，從此以身相許，提供一生美好的服侍。

　　基本上，它就是為某種口味量身訂做的，等待相見恨晚的邂逅，這意志的強弱和建構，都是來自它身後創作者一廂情願的情懷，他以愛心和自信完成了物件的實現，這自以為是的構想，如這篇文章一樣，雖不知知己在何方，但胸懷和見識已然彼此預約，好像希佩克的玻璃作品幾年後找到了我，或者是我終於找到了它和它們，不得不感謝這些量身訂做的心思，能滿足一些偏頗的口

味，讓生活深刻的質感和風格能一併滿足。

無心與精算的美感對決

喜左衛門「井戶」茶碗這被喻為日本第一名物，想必也有著強大意志力。

原是朝鮮十六世紀大量生產的廉價陶碗，被日本民藝之父柳宗悅驚為天人地推崇，為它滔滔不絕著書立論，從實用和民藝角度，除讚嘆它樸質簡單之美，更強調這是極其普通的手藝，無心或無企圖的「自然」，如此尊寵確實讓原產地的高麗無法理解。這個信手拈來的天下第一茶碗，完整地蘊含清、敬、和、寂，日本茶道的氣韻，正符合大和民族至高「侘寂」、「澀味」、「無常」的審美觀。這平凡民工隨性勞作粗鄙的日常飯碗，就正規工藝而言，處處失手、遍布瑕疵，卻為意氣相投的日本茶師們青睞，斜殘的造型、脫釉的斑駁，都成

了不做作、無礙的天成之作。於十八世紀終於以高價輾轉到了著名茶人松平治鄉手中，而得以披上與當時茶道儀軌精神映照的美學論述，天下大名物的地位從此確立，而日式茶碗的選擇標準也同時有了判準的基石。

信手拈來的「戶井」有什麼意志可言？正是那最粗淺簡易的生產能耐和卑微無心的勞作態度，呼應了最樸質、澀味無為的品味判準本質，所激盪出如此歷史性的共鳴。

「龍尊」的意志是期許為美好時光輝映一道確切高調的光芒，物我相知、相惜，共營隆重氣氛，所刻意形塑此既文雅又奢華的險雄姿態。

藉對京都和東京不同美好意象的感懷，歸納總結「當代」茶壺必要和可行

的概念，結合上述的「意志」，慢慢理出訂製條件的頭序。

「敬」界內以壺開始，將文化、時代交集融合，在儀規、茶湯、情誼的流動中，掌握莊敬的語意，讓意念、心緒、禮儀在生冷、簡約質感的環境空間，升起自得的沉靜和分享的暖意。

慎重必然是有形投入和無形心境雙重份量上的加碼，是對所有細節審視和考量加大力度的原則，這當然不同於柳宗悅對民藝的思路，或日本茶道美學對茶器特殊無心、無我、無用的口味，不僅不再是現代製作模式的心境，也不是中華文化對傳統工藝勞作的心態。

從器物造型意象的變革思考，到儀規流程的可能發展，都以相同放大的情

緒面對，一番鑽研和解構，掌握新元素的導入方案，訂定創新的入口，更要「由器物造敬意」的原則，尋找品茗的新興味。當然和質樸親切的紫砂不同，也和華麗溫馨的傳統瓷器不同，在中式、日式兩廂優質的類比中，選擇清、淨、靜的意味，以強化「敬」的質感和肌理，從整體至高精神氛圍，聚入壺身，同時融入都會自律的爽朗光澤。

「清」是中日茶道所共同擁有重要的氣氛元素，這純清疏朗、淡雅致真的質感，將藉單純自然元素植入壺的設想來完成，不僅由意念營造平靜清澈「真」的想望，更要具體藉壺的意象，和諧地進入材質語境簡樸的空間。也為訊息過多的都會生態，打造凝聚意念的焦點。

「靜」是相對於傳統壺親切造型和量體尺寸的調整，新方案將收起壺造型

上婉約的隨性和活潑的動勢，以近乎對稱的均衡形式，藉凝聚的減縮手法，端正浮動的意象，呈現安靜沉穩的自得和條理分明的秩序，減少生活感，加強儀式感，並加大尺度來鎮住造次場面，以無懸念、四平八穩的良「善」之心入席專注的分享。

「淨」相對於土質的色澤，所提出調整的方案，乃將原有自然親切的紫砂肌理所散發的質感，改以明亮潔淨、世故的白瓷，它將釋出細膩脫俗的雍容，以映照心境超凡的空靈。同時為傳統溫和柔美的瓷，添加剛毅線性的專業元素，以迎合都會純淨簡潔的空間語調和心緒需要，讓心止於至「清」、至「美」的淡然，敞開於一片「敬」味的安然。

清、淨、靜的意象將撐起「敬」的氛圍和氣質，它們將原有文雅和睦的柔

性親切，進行整理修飾，將溫暖的確幸昇華為雋永的歡喜，藉壺工整簡潔的偉岸氣韻，帶出都會堅定的意識，帶動五感知覺，以莊敬的心情進入清靜禪意的隆重，並與潔淨現代空間，即刻交集，俐落交融，「道」即在品茗、怡養身心之間升起。

創作帶有儀式的慎重感，在自律氛圍和專業尊嚴，帶動良性的因果循環，從設計發想、按圖製作……，過程中不斷審視其間的變幻，細心解讀咀嚼工作流程的心緒，或調整、或為下次創作的玄思積累心得，周而復始。

使用時也同樣觀照，沿著儀規前進的喜惡，檢視是否和期待相符，即使微妙的手勢變動、意象強弱與和諧展演……細心感受，在有形、無形的種種考量，務必將心情、空間、時間於進化的面向完成善的一致觀照，「敬」意得步

133

步提升。

有了「敬」的目標，可以正視時下傳統的壺，進行基因轉換工程的思考，解析良好元素間建立對等的可行性，諸如其中優雅親切、均衡端莊、圓融甜美……等傳統壺上的優良特質，將如何看待和轉化？

於是以傳統紫砂茶壺的特質和意象為樣本，對應工商都會和時尚生活的特質，如圓潤婉約的飽滿，對應明快恭敬的均衡，做為創新進化的思考對照。質或量不全然絕對的相反、對立，而是往「敬」挪移的取向，希望以不同的語彙風情進行調整，並發現新的美感。列出如下：樸質自然 VS 工商理性、文人書卷 VS 文化胸懷、溫潤寫意 VS 簡潔工筆、庭園親切 VS 都會幾何、經典雋永 VS 時尚體驗、安然自在 VS 儀式自得、莊重渾然 VS 精鍊凝聚、深沉婉約 VS 高光

俐落。

樸質、隨性、寫意和文人的意象，讓人聯想書香門第內，幽柔感性的優雅，一種典雅精美的形式。有類型就能比較，好比京都和東京間的比照，或古典詩與現代詩的對應，於是有都會、世故、工筆、工商的區隔定位，後者增加速度、提高知性，減少柔性、加重剛性，藉由力度和氣度強化「敬」的肌理和氣氛。

就壺的通性上，先調整線條長短曲直，來改變氣韻，同時進行結構的幾何化，褪去甜美親切氛圍，轉入光影明確、層次分明的自信，以高調的意象呈現。造型從渾然一體、隨性有機的圓融，向架構清晰無機的幾何發展，反應我們周遭空間堅硬的剛性質感，同時顯示都會嚴謹的理性和秩序，為席間定調節

制的氛圍。同時設法深化細節個性、突出線條，畫出世故考究的界線，並結合流程繁複的工藝技術，將手感推向更精準的質量，展現工業時代思路和美感的寫實結構，還有那不可少的情境想像、美好寓意和情懷大氣的人文導引。

輾轉反覆地講述與時俱進的必要，到壺時空性格異化的提案對照……等，經這些觀察、省思、解析後，一把為時代量身打造的壺呼之欲出了。只是少了人間和文化的依託，也是落實意志（三）的要件，那是傳承的文本支撐，也為造型的走向定位，讓其有形明示和無形暗示，鋪陳出茶文化的美學傳承，於品茗歷程中，帶出雍澄的情懷，無論是個人或數人都能「通天地之德，類萬物之情」[2]，形塑「敬」必要雅致的人文格局，讓一把壺從內而外，展現理直氣壯

的意志，而想起如煙往事。

「廣漠無垠的沙漠熱烈地追求著一葉綠草的愛，但她搖搖頭，笑起來，飛了開去……」——泰戈爾《飛鳥集》

體驗意境的輪廓造型

二○○三年SARS（嚴重急性呼吸道症候群）疫情肆虐，六月下旬，一切停擺，中國正申辦奧運，得有其他繼續敲邊鼓的因應動作，而有了絲路和奧運跨界概念的活動。

因緣際會，百忙中，臨時決定參加了這趟去新疆，循南疆路線的考察團。

二十五天的行程，參觀莫高窟後，出玉門關，第一站為前往樓蘭古國遺址參觀，前三天全在一望無際不毛的羅布泊湖上驅車，兩千年前干涸的湖融入了廣袤的塔克拉瑪干沙漠而消失。十五輛 Lexus 4500cc 休旅新車，在被稱死亡季節五、六十度的高溫下，在三十三萬平方公里平坦的戈壁長驅直入，車隊時而一字排開浩蕩前衝，時而延綿兩、三公里直線飛駛，無拘無束。雖有嚮導卻沒導航，戈壁沙漠地貌交錯變異，時常迷路，一折騰就是三、四小時的耽誤，所謂第三頓的晚餐到半夜才能享用，途中餓了就在車上以礦泉水、小黃瓜和饢充肌果腹。除了悠悠的天和地，車外空無一物，眼前空泛稀薄不可捉摸，連腦袋也為之空空如也。開闊的空間沒有焦點，也沒有地貌奇異的視覺興奮，人很快就有氣無力。

第二天，視覺疲勞麻木，地平線也不再向左右兩邊無限的水平伸展，而是

呈弧形圓圈從正前方繞到車後方消失，大隊人馬好似在一個大轉盤無目的驅動前進，只有遠方沒有盡頭，無邊無際，前方空無標地而頓失了距離感，天明亮無雲，地乾躁堅硬，大隊人車夾在兩片天地間無休無止的空洞，開始覺得單調乏味，沒有現實感。心隨境轉，窗外千篇一律的光影熱浪，滄茫曖昧，了無層次。車內老是下降不了的溫度，令人煩悶，從早到晚全坐在車上趕路，四肢痠痛，開始心懸氣浮，失調、失焦、失神，心想還要如此折騰多少天？

黃昏抵達樓蘭，一千四百年前神祕消失的古國，千年風沙消磨，留下斷垣殘壁，連綿數里，空蕩蕭瑟的大片遺址，緊湊的城廓街道依舊清晰可辨，眼前景象似真如幻，這是生平難得的震撼，千年一瞬，荒涼中生起一股史詩的淒美和遼闊，而「文明的消失是自殺的，而非他殺」來自湯恩比（Arnold Joseph Toynbee）的傷感也久久難退。肅然地想像這絲路上的聞名小國曾經的繁華景

象，和時空現實嚴峻考驗下，轉型進化不及褪敗的慌亂。夕陽加深歷史感懷的陰影，昏黃黯沉的土牆徘徊著風沙吹不走的滄涼和沙質的時間肌理。親歷見識的傳說，人去樓空的殘敗，千年歷史的孤寂。古國風土的包圍，感覺時間止息，空間死亡。傍晚涼風下，似乎觸及當下，最真確不可觸摸的存在，不虛此行？

此行主要成員約十七位，其他都是隨行的接待和媒體人員，人和時間的配合也大費周章，除了兩位不及二十歲的年輕奧運金牌選手，其他多是資深已退休、德高望重的文化體育界專家大老，趁疫情尾聲，大家仍未回到工作崗位，沒有公務的牽絆之際，雖六、七月正是該地區所謂的死亡季節，特別炎熱，同時也配合第二天，六月二十四日世界奧運於敦煌的活動時間，這臨機活動，好不容易總算準時成行。對我而言，如此長的遠行日程還是生平頭一遭，公事的糾結總是懸念，好友邀約盛情難卻，終於硬著頭皮和再簡單不過的行囊，從東

京趕到北京會合，搭乘包機二十三日飛抵敦煌。

晚上閃爍星光接管，戈壁當然沒有旅社，深夜就宿於地底三、四公尺下鑿出的簡單營房，而多數人鑽進地面上自己搭建的一人帳蓬內找個好眠。

意外的旅程，不凡的體驗。顯然這不是一般閒情逸致、好吃、好睡、好看的旅遊，別開生面超乎想像的尺度和平淡的景觀，不是驚豔，那是震懾，確實是難得、值回票價的體驗。第一天的經歷，想想後面三個多星期無法預期的旅程和割捨不斷的瑣事，如何自處？還有二十餘天要在這極不方便的海角天涯奔波勞頓，才覺悟沙漠外與你無關也無奈的現實，就隨遇而安吧！而樓蘭帶來的時空感觸，肉身處境的無奈，忽地相信地表一角全然不同的景象，值得期待，而心有所轉。

第三天，大隊人馬依然在這被遺落的巨大真空腔體內急駛，出沙漠往南疆第一站，且未前進，還是一樣一切如此抽離失真，而昨夜難得睡得好覺和自覺，使一切改觀，拿掉預設輕巧的空想，除去遙遙牽絆的執著，放下放空，心緒立即直入海闊天空的殊勝，而有了壯遊的探索心情。

原本明亮的空無滄桑，像黯夜神秘的令人不安，但心境已然轉向，境跟著也轉，車外不再是蒼白不明的敵意，即刻如玻璃通明達理的人意，像白瓷無住自在，疏朗清真如此可及可見，深刻明白。

於是莊子的「虛室生白」上心頭，即是哲理也是意境，相較無形意境的意象感受，單調的戈壁是有形的意境觸及，這是無礙坦然如白紙的等待，迎接一切情緒的塗抹，人從觀望進而參與，從陌生進而豁達。

大戈壁陌生的巨大尺寸、單調格局和貧乏生態，反而帶來錯亂失序的震撼。此刻，荒原純然的乾淨呈現，有著坦承佈公的膽識，澄清雜物掃除雜念，在上一片天下一片地間，形成有情的一方虛室，它以「白」展示空無的莊嚴公正，明亮的張開的無私胸懷，和中性淡薄極端的堅持，依稀浮現林壽宇的畫作，唯在白色空性的充實和無影的粗刻，這裡多了霸道，少了份雅致，但同樣有諸多可能的機會。

沙漠戈壁這連結綠洲遠離都市的「境界」，它中性平淡像水泥叢林的冷漠，它乾澀荒涼像人情的疏離，它遼闊深遠像巨大建物的包容，卻能稀釋壓力、安穩情緒、淨化身心、凝聚感受，讓人沉澱清徹、潔淨淡然，有如難得一上開闊的樓頂、山巔，豁然開朗，也像走進修性的道場，心念蕭然。

第三天感受沙漠寂寞寬容、塊狀的純淨，也不停地回味、咀嚼自己習慣潮濕變幻的台北，於是令人感受敬和輕的沙漠，和教人濃而沉的台北，兩地彼此強烈的緊扣、糾纏、對照。

距離緊迫、色彩豐富、環境擁擠、人事雜亂、意象喧鬧、線條動盪、水岸婉延、綠意盎然，讓人安心地被包圍在紛擾的碰撞中，相較戈壁空無一物，稀薄輕淡，消融所有激情，而其無從反彈空泛的致遠，顯得台北的濃厚踏實，尤其周邊群山環繞，盆地圍出潑墨濕潤的親切，散發溫暖的美感。

這是沒有山水和層次的地方。我遙念台北山水一縷鮮明墨色所帶來的溼濃和感性。

遼闊的寂靜和淡薄，既純粹又抽象。人也從新鮮的好奇期待，逐漸進入六神無主而茫然，在沉悶車聲中五感麻痺，遙遠南方的潮濕景象浮現，瑣碎的生活步調錯綜而匆忙，熱鬧親切、實在、熟悉，而深感沙漠那份令人敬畏的虛靜，乾澀剛性中滲出無私的真實和無欲的善意，蒸騰著心神無礙的出世之美，令人審視無底的深刻。

這緊扣、糾纏、對照意象的糾結忽然拆解，沙漠這沒山沒水、冷默的境界，正和都市水泥森林封閉的生活空間相似，只是少了這有機自然親切的人間元素，彼此意象相似、細節不同，山和水柔順了空間堅硬的幾何語調，同時也滋潤乾澀失調的人間關係。

面對一把壺要融入現在都會美學和人間處境，想起了當年山水的驚覺。

145

在沒有山水的地方，懷念起伏遊動、光影堆疊的變幻，厚實可靠，在沒有層次的地方，渴望線條精心導引的體貼，明確理性。同樣的，在瑣碎紛擾的溫馨，羨慕開闊自在的坦誠，毫無束縛，在親切感性的隨性，嚮往俐落的純淨，自律疏朗。「敬」有其均質的本色，從沙漠與都會相似相悖間，依稀體悟「敬」的實體構成元素，好似「晴空萬里」的輕簡明快。

定靜的荒漠戈壁和進動的活力城市，既對峙映照也虛實互補。十餘年後，在量身訂做的議題，想起意境的具體構成，而為它們接軌了。美學意涵上彼此發現精神概念的交集，實質形式上，相互對比現實元素的異樣。於是有了從古典茶壺特色優點裡，列出對應新類型可能的氣質，期許類比出可為新「選擇」的壺的想像。

一趟沙漠戈壁奇異的遺世經驗，體悟了都市的組合基因，戈壁單純蕭瑟的堅毅地貌，正對應玻璃和水泥建物構成的冷冽原則，而彰顯都會形式的知性結構和社會運作的倫理現實。那些日本玻璃茶屋的建材和意念浮現，戈壁的遼闊純淨也聯想回味清淨帷幕玻璃，所進行無情冷漠、來者不拒反射的虛幻現場。它似有若無，輕盈空泛，不停變換，不留痕跡，擺脫時空，就是都會的當下。

而這人為的幾何方盒和堅硬材質的晶瑩通透，型塑無邊無際、微形有情的浩瀚，具體凝聚為高密度嚴謹的敬意，呼應著荒漠的虛靜。它以一塵不染的肌理、若實似虛的幾何構成、單調沉穩的制約境界，整肅入席的心境，也襯出古意的文理，這是材料和形式所共構的理性意境，慎重其事地檢視日本茶道儀式的質量。

147

「敬」是種氣定神閒、有所衿持的莊嚴情境，人們相互輸送恭整均衡的疏朗氣場，要藉壺沒有過多輕率表情潔淨儀式的莊重，抒發情緒，有若沙漠簡潔遼闊的稀釋功能。在由玻璃、石材、水泥、陶瓷、不鏽鋼、複合材料等現代肌理所包圍的場域，平滑淡薄堅硬，稜角線性幾何，明亮留白空靈，這現在都市無處不在的角落，將由一把壺，來打開茶事的另類清雅致遠的尊寵。

於是有了「山水・線」系列茶具的方案，將慎重其事和自我時尚的理念，演繹營造「敬」氛圍中的策劃思路，希望帶著純正的虛靜精神，在此場域能升起茶韻的新意。

敬，理也，藉壺的意志建構一個品飲新境。時代，氣也，以身段語意呼應與當下時空情緒同步的莊重。自得，趣也，實踐都會品飲「神」、「勝」和「趣」

的液態自在情懷。

仁者樂山，智者樂水。

嚴峻高聳的山，委婉悠遊的水，人們將仁者、智者的風範志節和感知情懷，映照在山水堅貞靈機的美德中，這是文化上至高的意符。山水的有機意象為都市生活上的理想依託，無機的街道高樓就是自得其樂的山水寶地。借力使力，以仁者、智者的情懷和見識，拉起命題真與善的高度，這是我們文化和倫理的公約數，希望藉他們的參與，為「敬」界增進有機的質量。

同時本案將智者、仁者做為莊重情境定調的選項，有若客層的市場定位，他們最懂得敬的意義，山水也成為手段，這是意志（三），展現茶藝文化意識

上傳承與創新的基因。

山水帶著自然而然開闊壯美、自由舒展的情調，山的雄渾沉穩，嚴謹厚重，水的柔淨含蓄，包容自得。此二元似靜實動，正是品茗需要的心境，淨爽圓融、端莊自在，這是起手式重要的情緒狀態，此命題的指涉牽動初步氣氛醞釀，而壺將表裡如一的承載這氣質，它是原點，由此散發，將決定喫茶情趣指數的看點。

山水是意念上至善至真的「清」純元素，好的品茗境界由茶壺意象所凝鍊清澈的心緒開始，先帶出茶席構成的新意象，而山水於現實中千變萬化的美好景象，將由視覺想像牽動味覺寬廣放空的活躍，最終由茶湯自然引發回甘的歡愉。

山水為象亦為境，心隨境轉，面山的敬畏，臨水的平靜，心緒的謹慎帶來敏銳的神經純淨。山剛水柔亦如太極二元和諧運轉，此虛實的陰陽基因，正逐步顯影一把均衡殊勝的壺。

斟江山、酌都會

我隨命題理念引導，歡喜地跟著山和水的元素出發，為一場新穎的品茗情境建構形式和意念的優質調性。而大自然的生息，藉壺線的走勢、形的謙和與體的豐實，即要演繹四季更替生息、榮枯消長和剛柔並濟的情節，也要將山和水的元素，一步步走上量身訂製「儀式感」的加工流程。

仁者氣度、智者見識，它確立這把壺氣質的根本方向，以山水的壯麗、靜

動為底氣，它們決定語彙和造型。在無形有形渾沌的感知，用線思索各部大小高低對仗的態勢，拿捏行走方向和長短尺寸，來形塑壺的姿態。於是展開垂直拉高的定靜和水平伸展的動勢，上升橫移，逐漸此起彼落，輪廓、蠕動浮現於正進行變調的壺身上。

壺的意志能為「敬」界架構該有的氣韻。

再三咀嚼後，於是按步逐一進行檢視，方方面面搜集量身訂製的條件，讓

第一、氣韻的型塑——以高聳寬敞的意象打造壺精湅大器的儀式感。

第二、文化的元素——假山水的寓意建構壺的人文情結和美學傳承。

第三、意象的品味——以簡潔凝鍊的姿態為「敬」意鋪陳隆重氣場。

第四、語意的疏朗——露出少有「線」的愉悅起伏牽出品味的都會講究。

第五、造型的進化——呼應自信清新的都會剛健和俐落的時尚語氣。

群山嵯峨，有著「敬」的強度和量度，高聳之勢正是慎重的強度，水光瀲灩，帶出美好平和的徜徉，相敬如賓。山的高、水的平，山的強、水的柔，形與意共構了核心美感，為壺提供文化和生活上的人文意涵，既頂立自信也溫和自在。藉這些文化習性約定成俗的情感，執行壺的意志，為將來敬「界」內招蜂引蝶、呼朋引伴，聚集風味相投的具組，為鋪開「敬」氣十足的茶席風景和儀規入列準備，同時將原本文人書卷的意象，轉向文化有機的胸懷。

將自然遼闊與都會生活的意象連接，以解放城市建築和生活節奏裡有形無形的緊迫壓力。山水的疏明意象從壺身造型散發，它命題的明白指涉和形象，希望同時引領仁者、智者美德的崇高情趣，為品茗場景與壺披上修為的殊勝情

153

緒，入席即籠罩在平靜瀰漫的情境，那是山靜水動、進退合宜的美感；又將工整與秩序對應，以知性與制約融入空間的單調語境，嚴謹自律的造型，映照現代「境界」幾何的理性構成，在剛性的和諧氣氛，凝聚莊嚴，至終釋放爵士樂般舒緩深沉的都會脈動，進而品讀流體的美感、氣體的姿態和人體的溫度，而「敬」浮現。

「山水·線」，線是描述的工具，它主導形式之美和動靜之勢，長短曲直、分寸佈局，勾勒起伏的疊嶂，流波的盪漾，將山和水全聚攏壺上，線也是連繫的意象，它牽引收放流程的緩急和情誼的緊密。山水是「敬」有形的依循源頭，線是掌握實現「敬」的規矩。

出「線」是壺少有的元素，它呈現講究細節的氣氛，勾勒敬的深刻，同時在

意識上串聯綑綁都會真、清、和、道的氣韻，如列車般的節奏有秩序地駛向回甘

的終站，它是有形的呈現，也是無形的牽引，此世故的算計更劃出與樸質渾然的

區別。

「山水‧線」系列茶具，以俐落與精準的線條，解構了傳統茶壺的親切，

運用簡約凝凍的造型設計和高度的工藝難度，呈現茶具的新形態，重新演繹品

茗的態度，以「敬」為核心，從外到內，從物理到心裡，為一口茶提供壺的新

選擇。

圖稿上，線為勾勒事物外觀的基本元素，它收放定調設計的氣質，也是情

節不斷的牽引寓意，最後隱入物件中。此次，它刻意精骨外露，將壺的精緻細

膩描繪，同時揭示引領品味路徑，改變原有賞析壺、茶、席的視角，不再渾圓

隨性的概括，而是聚精深刻的描述，更為「敬」刻畫禮術細節。

捷運淡水線、文湖線、板南線……等，沿線有許多站要停靠，從都會的生命線、人情的生活線和山水的自然線交織品茗的進階意志。線的時間意象，拉動茶席的氣韻交迭，它是泡茶動作優雅的段落層次，有串聯流程順暢的動力，更是儀式進程帶狀的意識，讓線上每個參與者隨「敬」連起一期一會珍重的情感紋理，使茶事如戲劇，上演真、清、和、道的時代情節。

有了山和水這清純元素和文化明喻，開始構築茶壺穩健安定的架勢來呼應「敬」的氛圍，那是均衡端莊的結構形式，和強烈內斂聚焦的意象，其嚴謹簡潔的專注，滲出「禮」的質感。

心隨境轉，首先升高底座，高聳如山，讓這一向不被重視的「高台」，名符其實了。這高聳是壺身充滿朝氣的自信告白，開始一份都會美學的甦醒，也是儀式感的第一段伏筆，而徹底與庭園樸質的親切分手。

這前所未有的高升，為傳統謙和的茶壺氣韻，添加巍然出外延的勢能，也強化水平視覺的信念。它以垂直的份量襯托、加大壺身橫出外延的勢能，也強化水平視覺的張力，為向四面展開、平緩升起的壺身拉出雄壯氣韻；伏筆二，以上大、下小的對比形塑隆重，完成儀式感的基本架構，也與溫潤隨意的自在告別。

加大垂直和水平相對的走勢，展開壺身與底座共構理直氣壯的對話，不再是文人書卷的溫和交流，而是工商知性有力的簡潔宣誓，不同於希佩克激起的熱血，而是平和低調的堅定，它綻放承載，而非只是承裝的平台，除了茶湯，

也托住安穩都會躁動的心緒。

高昂隆重的底座、坦然綻開的壺身，帶著山和水崇高意象的連結，完成簡約和諧的起手式，架起都會茶境的空靈禪味。如此對仗帶來顯著平衡的視覺感受，這重要的意象，啟動公正公平、安定心理的舒適品味，標準「心隨境轉」的作用，為「敬」之意境深度打下基礎。它執行意志（一）的目標，藉氣韻讓人平靜自在入席。

上方橫跨的提樑把手，明確俐落，這有別於一般茶壺側邊把手便捷的功能設想。它隨壺身線條順勢而上的造型，嚴密的封住了壺形的隨性，也鎖住心的意動。這是意志（二）所關注，有如那方形小玻璃茶屋一般，凝聚自給自足的恭整精神，以靜守「敬」的慎重，成為茶席嚴謹情境的聚焦中心，再次加重「敬」

意氣場。這是向中心緊縮以彰顯「敬」的設計處理，把手與高台共構桌面舞台和慎重注水的的儀式感。

出湯「流」的設計，也呼應聚焦凝縮意象的精神，它減縮隱身，呈現低調謙沖、天然而原始的簡靜。似有若無順著壺緣輕輕外翻的內斂設計，「壺嘴」遁入壺身化成一體，演繹山水自然的純「真」、純「淨」的簡潔美感，這也是意志（一）對敬的呼應。它的隱蔽與提樑的工整，塑造「敬」至真至淨的呈現，也釋出「禮」的信號，敬、禮是不分離。並戰戰兢兢地以工藝難度精確落實，最終將壺的姿態和都會的秩序、空間的語調完整有機的連結，將心沉靜安頓，於入座即心「敬」自然「良」。

沿著壺緣一條顯著高起的獨特線條愉悅行走，這別開生面的設計，像山峰

稜線圍繞中央湖水。這是住在台北盆地，最容易被喚起的靈感。它果決明快地勾勒出現代工商社會分工細致的專業，而壺也不再樸質隨性，這完整而精準的美感，全然不同於柳宗悅從「井戶」高台上不良的脫釉和釉裂處，看到親切的溫度和無為的偶然，也不同原研哉於無印良品「這樣就好」的設計哲學，這是工筆描繪「敬」的計劃心思，敬不是本能，是規劃學習的制約結果，敬是秩序禮儀的起點。

單純線條的靈動如水，正是智者的情懷，它添妝「淨」細膩的時尚份量，同時藉壺高聳恭整展開的身形平伏心緒，開始沿線勾起清新的茶韻。

它以工筆描繪茶具世故的考究風味，它有力的述說偏執的都會品味，來提升品茗回甘的質感和層次，在精緻之餘，更讓時下茶會增添雋永的視覺細節，

一切如實完成壺慎重其事執著的內斂姿態，並逐步釋出「敬」的芬芳，而享用

幾何語境下「我喝故我在」的回甘。

壺緣上升、壺面下降，容量並未增大，而是刻意增強整體的份量，超脫手

掌親膩把玩的尺度，適度地展現「敬」的尺寸和使用時操作儀式感的真誠隆重。

「敬」就是壺終極的意志，是我為都會喝茶量身訂做所提供的選擇，無論是招

兵買馬，還是呼朋引伴，它為自己茶席所組合的風景將是沖淡、沉著、嶔崎、

悠遠，無論來的是人或物。

相較隨和、書卷、素雅時下的茶席氛圍，期許從壺氣韻的異變，在配搭材

質和造型的概念調整，展開茶席不同的風采。它從知性、簡潔的意象入手，從

柔性到剛性，從親切到節制，從隨性到俐落，從寫意到寫實，從古詩到新詩，

藉疏朗有秩的節奏，記載時代茶湯的自在和感懷。

在蕭和敬之間，讓人自然地放緩連續不絕的酙酌節奏，品茗也品器，品人也品性，品序也品禮，慣性緊湊、急迫喝的習性，將感性的舒緩，讓泡茶回甘的愉悅，隨神、勝、趣的心境和醇香更細緻、更時尚。

〈長春〉

活力奔放如春勃發，
張弛凝凍靈動自如，
一壺在手胸懷山水，
回甘千秋圓融自在。

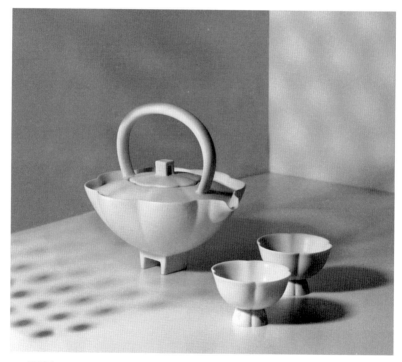

▲〈長春〉

作品平穩盎然，壺身柔美綻放如花，這是智者似水愉悅的活力。拱門造型的高聳底座，方正剛健如山，為仁者堅實篤定的品格象徵，帶著進化的動力和都會專業的知性，長春安然端坐出核心「敬」位，守正不阿，以殿堂的莊重托穩不安的心緒，氣也。

壺緣的弧形線條牽出一圈恬淡美麗的山嵐風光，群山環繞水面波瀾，飽滿如虹的提把畫過天際，它們釋出溫馨，共構一壺山光水色的春意，大自然的神往，稀釋都會的緊湊，也圈住穩定的真誠，趣也。

山牆般的壺緣和山城般的底座，回應現代空間堅毅的氛圍。壺嘴低調俐落，自然天成。作品剛中帶柔，雍容坐鎮，行茶時，提起一手城市世故的品味，倒出杯杯互敬的情誼。

感性壺身、知性高台，「長春」以全然不同的光影造型，將大自然的朝氣

和工藝考究的精鍊，凝聚成儀式的等待，為「敬」的隆重就位。

悠遊在現代單調的空間和剛硬冷峻的建材中，為「敬」界保持有溫度的中心。

在多重語彙的構成，期許為人間、物件提供優雅奢華的回甘情節。它從容

〈山水情深〉

山光水色映照律動，

和諧均衡無影交融，

純真清靜無聲滲入，

相敬如山相迎似水，

品味品器有山有水。

低調簡潔的設計，化繁入簡，回歸最根本的功能處理。倒置的山翻轉成壺，它呈湖狀水面，展現「敬」界應有的坦誠。

隱蔽的壺嘴和順勢的握把，巧然妙成，不著痕跡的講究。作品山水相映，鋪陳寧靜致遠、似柔實剛的品茗大器。它儀式就序，以「水月無邊」的淡然意象，拉開「敬」界輕爽開闊的廣度，簡約的意象，呼應空間淡雅的構成。

外圍山脊的稜線和中央水紋的波動，藉律動有序的線條，無縫接軌，僅以其精緻光影打造千峯連綿、水波不驚、簡潔的斟酌情境。

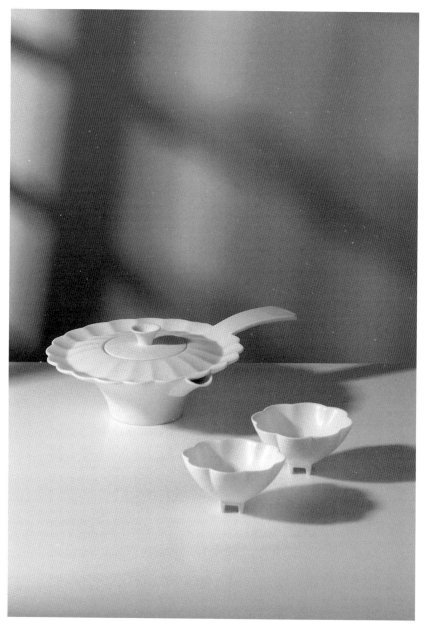

▶ 〈山水情深〉

品味時，山水悠然的開闊，順著敞開的壺面，消融緊密的節奏，迎接回甘。品器時，上升的壺身釋放氣運山河的能量，為都會的心思，展開安頓平台。都會的深情，隨茶湯恭敬傾出，相敬相迎，「神、勝」可期。

順著壺面、壺緣細膩的紋理，慢慢品嚐茶韻豐厚的層次。就壺的意志，於情懷於心境，期盼每次為一口茶都能整裝上陣，服裝貼身洗鍊，清妝淡抹，挺胸抬頭，眼光平和，和壺一起從容地展現怡人的坦然。

〈春嵐〉

凝聚山水悠然，
搜羅春日繽紛，

以精練意志醞釀莊嚴，以壯闊胸懷渲染誠敬。

一提一傾，

都是杯杯純然的欣喜。

相較長春的意象，春嵐則以更細膩的細節述求，展現「敬」體面的要求和世故的細心，增添人與人之間誠敬的聯結，讓以茶會友更形珍貴。

高聳的台座、展開的壺身，誇大橫向與縱向的比例，精鍊意志顯影，配以壺身紋飾律動，整齊向上的升勢，建構「敬」界周延講究的氣氛。

壺身飾以弧形花瓣造型，寓意群山的壺身優雅環繞，起伏的壺緣，圈出湖

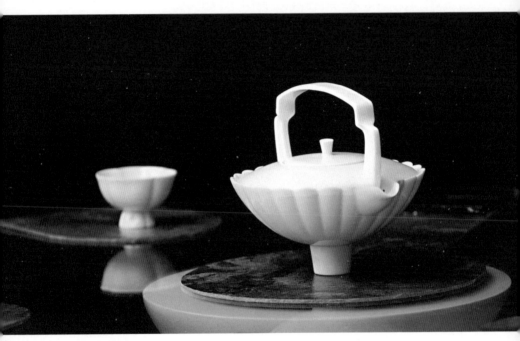

▲〈春嵐〉

光水色，以大自然的元素和風情，沖淡都會職場行程下的紛擾，從命題和意識引導形塑品茗心境。

春嵐，山清水秀，以端莊品茗的姿態，拉開回甘空間的尺寸，也定調「敬」內入席時，心的隆重。

穩健聳立的高台底座、簡潔內斂的精心壺嘴，全由順壺形而上的橫跨提樑，大氣的收攏凝聚，展現極簡的美感和儀式的精鍊。此提樑藉不同角度的線性變換，詮釋現代都會理性的覺知。巨大的跨距，有其工藝難度的美好分享，更有語意精進的現代象徵。春嵐，以慎重其事的姿態向茶人致意，在沒有山水的角落，依然斟酌遼闊的自在和純敬的情誼。

〈四季〉

慎重其事的恭敬姿態，

以線條書寫山高氣壯，

細膩自得的意境身段，

由水長勾勒時尚精練。

看一種氣度，

啜一口韻味，

品一場無盡，

得一道安然，

四季怡然心神清和。

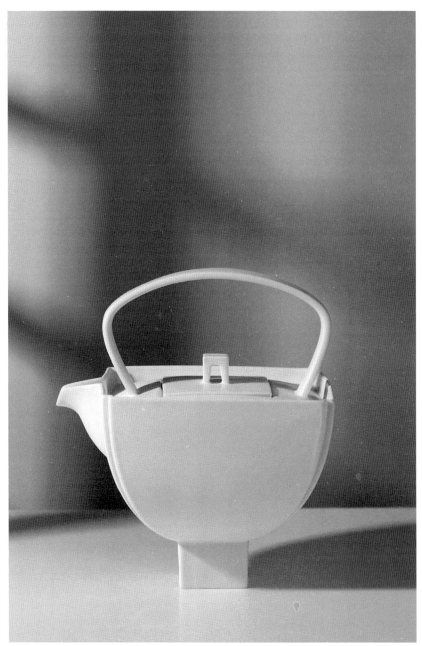

依舊藉山水的命題和寓意，帶出智仁雙修、志節有禮，品茗的文化情懷。

依舊有加高的高台和高起的壺緣，保持敬意的恭整態勢和知性的幾何美學，線條處處，方正規矩，以冷峻和果斷的都會意象，完成入「敬」所需映照自律精準的氣韻。

壺身方形簡易，呼應都市建物冷靜平穩的語意，僅以簡單柔性的提樑帶出暖意，轉角、凹角細節處理是世故的必要矯飾和考究，這是品味也是禮貌，寓意四季誠敬專業的生活和工作態度，期許於入座品茗的單純心緒。

壺嘴的凝鍊進一步帶出「嚴謹恭敬」的氣質，這是待人接物也是品茗分享的態度，以理性周延，感受自得大方回甘的歡欣。

多元的發展，複雜的分工，情誼的疏離，這就是城市失焦的「沙漠」現實，精神上的乾澀荒茫，需要穩靜的意象收斂，溫熱的茶予以滋潤。四季，以自身的姿態，引人入「敬」內、進退有據的斟酌尊嚴。

〈日出望月〉

無止盡的進化朝落夜升，

不休止的探索甘澀交替。

終至超然自在，

一個純靜方案，

從此日月交融，

回甘殊勝自然。

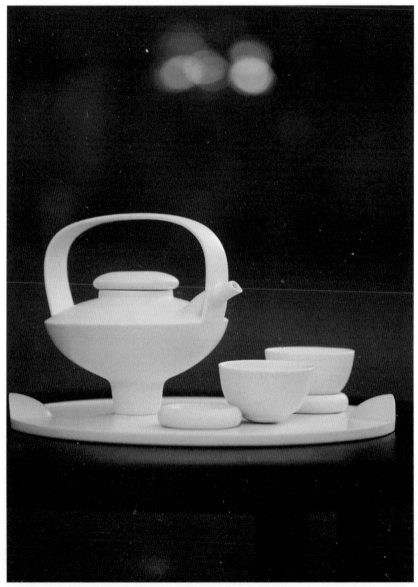

作品以謙和平順的意象，來妝點「敬」的殊勝，像尊慈悲的莊嚴佛像，

「敬」界是祥和純靜。

日出望月以圓熟方式表達山水的聳立和寬廣，升起氣勢如山的高台，展開平和如水的壺身，結構和比例上掌握險、雄的氣勢，這是傳統壺少有的姿態，而造型和肌理上詮釋優、秀的韻味，以圓融簡約的大氣撐起「敬」界的歡喜。

線條從拉高底座順著壺身翻升，連接提樑把手，劃出完美的穹蒼收尾，它封關般排除一切無關的外物雜念，連壺嘴都似有若無，躲在提把後悄悄地伸出，這一氣呵成帶出儀式的美感，而隔開外界的紛擾。「敬」內通達自然，舒暢時尚。從形靜、意淨到心靜，讓品茗俐落純敬，也讓人慎重其事。

177

淺淺原木色的長桌，襯在灰色的水泥牆前，圓柔冷靜的一壺四杯，展開迎賓奉茶規矩，它們應著周遭果決、剛健四射的直線，發散時尚謙和之美，寂靜內斂，生活的急迫在空氣中稀釋解體，溫暖的茶湯安穩地帶出體貼的茶趣，隆情義重。誇張解構的服飾、剪裁貼身的妝扮，都將增強這極簡茶席的韻味，雅士儒商對位環繞，藉「日出望月」提起他們專業的得意，傾出韻味不止的自在。

生命成長、生活嘗試的一切奔波，到此終得佇足回味。這是建材、光影和空間有稜有角構成的終極積累，它以日月平衡、圓融的意志，為蒼茫為空泛畫上句點。

〈行雲〉

一場流動的莊嚴，

輕如浮雲一抹，

一道熱切的期盼，

淡如晨風一股，

一生一會的隆重，

靜止於因緣聚足淡定處。

「行雲」以姿態強化「敬」的隆重感。在拔高如山的台座後，收窄前後縱深，進一步誇大壺身向兩旁伸出的尺度比例，形成如梭造型，張顯左右跨距，它具體而微地帶出水平均勢穩定的美感，也鎮住浮動的心緒。一圈高起的壺緣線

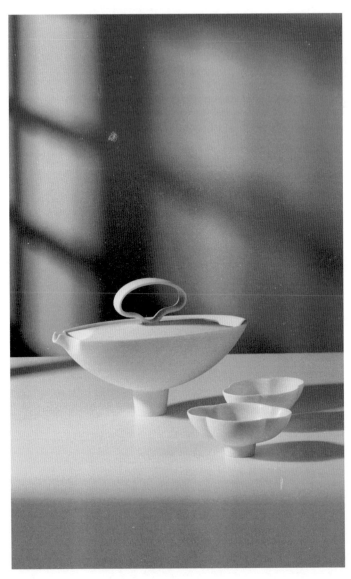

▲ 〈行雲〉

條，如護欄細膩的圍住一池茶湯，情節低調簡潔端正，引入入敬。山水以極簡

的身段和意象，增強作品流暢的時尚感。一改提樑橫跨壺身的設計，改置於中

央，如浮雲般圈形的小提把，它更形凝鍊聚焦，正以淨的山水元素、靜的均衡

態勢，清的輕爽語彙，架構「敬」內似輕實、重帥氣的儀式感，以更純粹的意

象與周遭光影交融。

　　誇張拉長的壺身和高升的底座，如風似雲、淡雅莊嚴，這輕重對比的映

照，襯出對席而坐當下情誼的莊嚴，然生命依舊行進如風雲幻化，這「行雲」

意志的指涉，一切隨緣，再續下回相會的期盼。

　　對應壺口尾端是敞開沒有壺蓋的設計，這簡化極致的處理方式，展現品味

的偏執和自覺，特別適合不需要高溫沖泡、低度發酵的茶葉使用，它呼應綠茶

清淡自然的韻味，同時在沖泡間散放清新的醇香，想想瀰漫一室溫馨的碧螺

春、凍頂⋯⋯，一股開闊「敬」香的雍容。

在高明度的空間，玻璃桌面，一片光明。以「行雲」與朋友分享三峽凍頂

烏龍，這是沒有太多肌理的蒼白環境，它襯出溫暖茶韻的層次和濃郁，這純淨

和潔癖的意象，沒有遮掩，開誠布公，這刻意的佈局，讓人感受慎重其事的周

到，這帶著科技簡約的都會美感，明確自信，理性專業，順著壺型塑的恭敬氛

圍，二人生津間相信情誼更堅實殊「勝」，而斟酌節奏放緩，品味層次加深。

名為「行雲」，寓意珍惜每次斟酌的品茗的機緣，飄到那裡，那裡就是因緣，

一如這造型特殊、狹長洗鍊如梭的壺身，淡然如陣清風浮雲前進，搜尋、期

盼、挑剔每次因緣的觸碰交集。

〈簡愛〉

愛無限、源流傳。

一場不滅的溫暖記憶，

一份不滅的隆重恩情，

化入有象的時尚儀軌，

凝望醞釀分享擁抱，

簡愛永懷傳承創新，

情愫連綿雋永回甘。

「行雲」是隨遇而定的因緣際會，「簡愛」是恩情豐實的端莊擁抱。它們藉不同的氣韻，為「敬」內添補純淨的自信，這是來自語意清晰、簡單的表述和

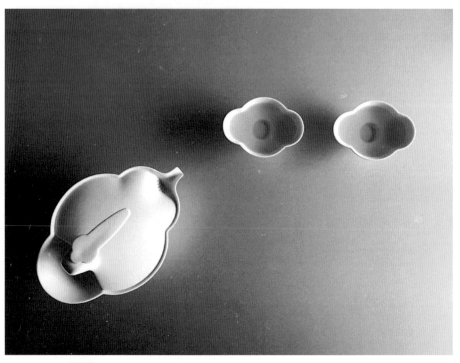

▲〈簡愛〉

組合。它們又都以簡易的語法，俐落的意象，譜寫都會表象化繁為簡的行事風格，期許「敬」是人情世故的周延。

壺緣如山環繞，團團圈住金色茶湯湖水。平面線條簡單工整，立體壺面柔和隆起，深刻的描繪知性和感性的交融。作品平坦展開，如大地承載人間情義的寬廣，順壺身翻起的提把，別開生面，橫置壺身上方，以另類凝鍊意象讓高台撐起的「簡愛」，有著隆重莊嚴的儀式感，讓「敬」內輻射滿滿婉約的矜持。

「簡愛」，水平指向前方的懸空提把，帶出時代硬朗明快的意志，以彬彬有禮的動勢，時刻就位，期待一場斟酌有禮的情節，展開神、勝、趣的時尚邂逅，它如「行雲」一段，勢必於入茶注水執壺之儀軌手勢，帶來新的靈感而演進。

一人告白，二人對話，多人交流，在視覺的陌生、觸覺的新鮮、操作的異樣中，認真地聚焦儀式的美感情趣和充滿誠敬的回甘情誼。

一個軟硬兼備的「敬」界

從「心隨境轉」與「見物見志」說起，由定制訓練品味的自覺能力，談選擇的自我完成和它所帶動創新的動能，進入茶藝的反思而有了應對時空變遷該進化的議題。又從京都和東京的意象，映照出古典詩與現代詩，與時俱進的時代意識和美學意義，它呼應著限研吾「境界」境象合一的連結概念，接著由向中日茶道經典的致意取經，折中篩出「敬」之發展餘地，最終連上當年戈壁壯遊時，遙念島上濕潤的山水符碼，在傳承與創新的進程上，完整了「壺」量身訂製的諸多條件和方向。

期許一把壺的硬朗，一個茶席的簡潔，一道光影的莊靜，一種構成的冷敬……，物我相知相惜，引領品茗的心緒，從文人的品味慣性，從隨性的親切儀規，從緊湊的快速節奏……脫穎而出，依然真、清、和、道的殊勝，而進入時代品茗的新「敬」。

長春、山水情深、春嵐、四季、日出望月、行雲，簡愛皆藉山高氣壯凝鍊、水長情誼悠悠的意淨寓意，發展各自或方或圓或扁或窄的隆重，期許隨「山水‧線」組曲，在日月湖川、千峰山嵐自然開闊意象的有機導引，隨著高山景行，細水長流文化意識的無形感染，在都市叢林建構品茗新敬。

山水的壯麗意象和人文寓意，不僅是約定成俗的共識，更是民族精練的知識，在此以另類演繹為品茗添加莊重外的文雅。

線是見證也是紀錄細膩情緒的流程，柔順水波的韻味，峰峰相連的回甘，沿線順意伸長，帶著知的犒賞和情的共振，最終愜意在敬意的高台進行時尚的斟酌。

如今生活場域是剛硬塊體擁擠的現代都會，它有明確的節奏，更多隔離的陌生，希望壺以新的姿態，順應時空變調的現實，從造型意象和人文指涉為茶藝美學提供進化的選擇。

「山水‧線」的優雅意圖，全匯集於壺的造型姿態和細節表述上。它們以自得工整的身形為「敬」站台。氣——形而上，恭敬的靜雅和自得，以簡潔意象營造從容的茶宴心緒。器——形而下，知性的品味，以莊嚴大器為品茗酌出情義的份量。也進一步發揮如希佩克的效應，從意識到行動，迎受壺的意志，

慎重其事深化自我時尚的品味和修為。

壺要以意象，從桌上其他茶道具到桌外環境，引領共構時代的、恭敬的、莊嚴的品茗「敬」界。

順智者仁者之純淨情懷，看一種氣度，啜一口韻味，品一場無盡，得一道回甘山河之安然。

慎重其事是所有專業的起手式，所謂的態度決定高度。一把藉工藝、造型所架構出的壺，呼應處世專注的行事風格，即使片刻一啜，也感受一生一會的深刻和端莊。

時尚就在個人意識留下疏朗的自覺，這是進化的步驟，反過來說，藉一把新穎壺所帶來的探索和體驗，也是自我時尚的進化程序，它將激化活力擁抱生活不再怠惰，讓講究細節的習慣逐漸深化，優質好物的認識也由直觀的感動升級到知性的解讀，也實踐量身訂製和「從器物找生活」的範本。

東西空間人文地域的意象交疊，古今文化歷史價值的意志焠煉，個人習性偏執志趣的專業走向，終在都會進化的潮濕沖泡出個人細膩、獨特的品味風格。政治包容、文化民主、品位多元、身分模糊、確幸沉醉……個性取向、生理反射、知性識別彼此交融變化，演繹出不同的文化和生活面向，它們匯聚成「山水・線」的意志，從此斟的是疏朗山水的開闊胸懷，酌的是明確都會的井然脈動。

第一步由「敬」旁敲側擊了其境內壺的條件，而有了「山水・線」系列作品的時代暫相，接著期許衍生行茶而有新的道具組合、儀規舉止的演化和茶席構成的創意，由硬體到軟體逐步完成成熟的「敬」界。

TN 040
壺之意志
——山水‧線

作者：王俠軍

執行編輯：趙曼孜
封面設計：兒日設計
內頁排版：薛美惠
校對：翁蓓玉

出版者：大塊文化出版股份有限公司
105022 台北市南京東路四段 25 號 11 樓
www.locuspublishing.com
e-mail:locus@locuspublishing.com
服務專線：0800-006-689
TEL：(02) 87123898　FAX：(02) 87123897
郵撥帳號：18955675　戶名：大塊文化出版股份有限公司
法律顧問：董安丹律師、顧慕堯律師
版權所有　翻印必究

總經銷：大和書報圖書股份有限公司
地址：新北市新莊區五工五路 2 號
TEL：(02) 89902588（代表號）　　FAX：(02) 22901658

初版一刷：2022 年 4 月
定價：新台幣 380 元

國家圖書館出版品預行編目(CIP)資料

壺之意志/王俠軍著. -- 初版. -- 臺北市：
　大塊文化出版股份有限公司, 2022.04

　面；　公分. -- (tone ; 040)

ISBN 978-626-7118-16-0（平裝）

974.307　　　　　　　　　111002604